用简单的针法绣出精美的作品

蓬莱和歌子的刺绣时间

〔日〕蓬莱和歌子 著

蒋幼幼 译

河南科学技术出版社

· 郑州 ·

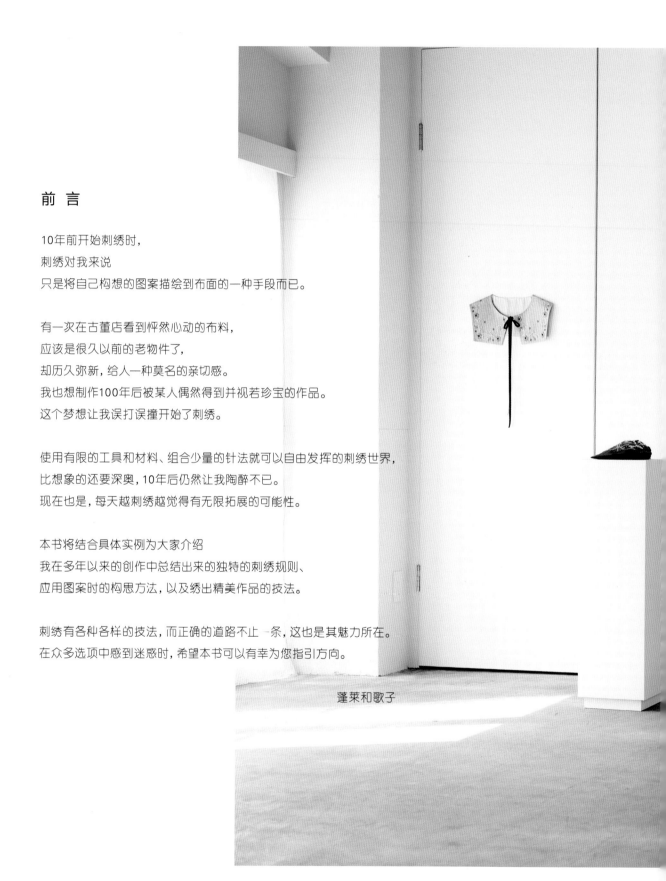

前 言

10年前开始刺绣时，
刺绣对我来说
只是将自己构想的图案描绘到布面的一种手段而已。

有一次在古董店看到怦然心动的布料，
应该是很久以前的老物件了，
却历久弥新，给人一种莫名的亲切感。
我也想制作100年后被某人偶然得到并视若珍宝的作品。
这个梦想让我误打误撞开始了刺绣。

使用有限的工具和材料、组合少量的针法就可以自由发挥的刺绣世界，
比想象的还要深奥，10年后仍然让我陶醉不已。
现在也是，每天越刺绣越觉得有无限拓展的可能性。

本书将结合具体实例为大家介绍
我在多年以来的创作中总结出来的独特的刺绣规则、
应用图案时的构思方法，以及绣出精美作品的技法。

刺绣有各种各样的技法，而正确的道路不止一条，这也是其魅力所在。
在众多选项中感到迷惑时，希望本书可以有幸为您指引方向。

蓬莱和歌子

目　录

1　刺绣技法

8种基础针法

进阶图案

15种进阶针法

刺绣作品

2　应用拓展

拓展图案

材料和工具

Technique

刺绣技法

只要使用得当，基础针法也可以绣出层次丰富的作品。

本章将为大家介绍简单图案的刺绣方法、绣出精美效果的小技巧，以及各种针法的组合要领。

※本书表示长度（宽度）且未注明单位的数字均以厘米（cm）为单位

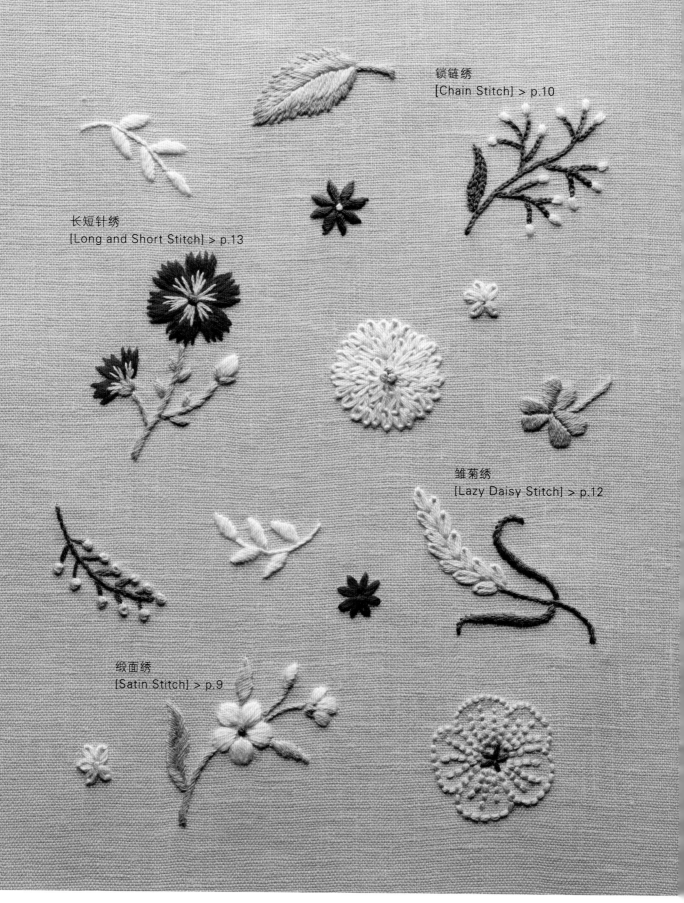

锁链绣
[Chain Stitch] > p.10

长短针绣
[Long and Short Stitch] > p.13

雏菊绣
[Lazy Daisy Stitch] > p.12

缎面绣
[Satin Stitch] > p.9

8种基础针法

刺绣方法 > p.94

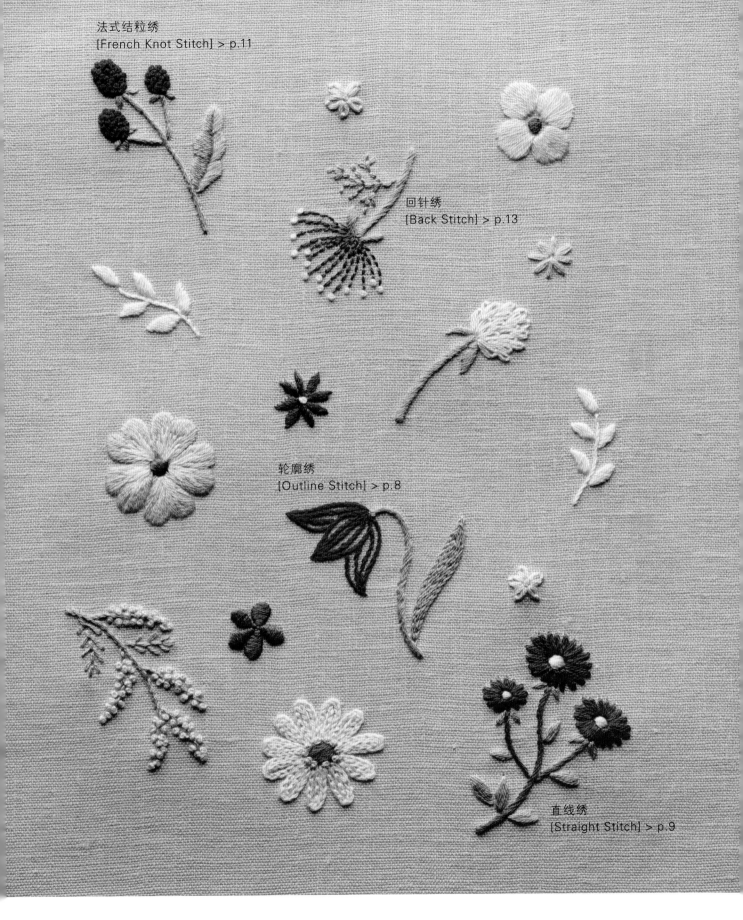

法式结粒绣
[French Knot Stitch] > p.11

回针绣
[Back Stitch] > p.13

轮廓绣
[Outline Stitch] > p.8

直线绣
[Straight Stitch] > p.9

轮廓绣 [Outline Stitch]

主要用于表现平滑线条的针法。也可以并排刺绣，或者调整重叠程度做平面刺绣。

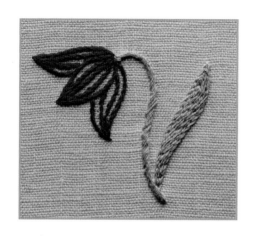

DMC25号刺绣线
221、523

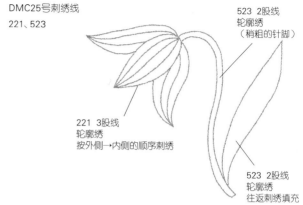

221 3股线
轮廓绣
按外侧→内侧的顺序刺绣

523 2股线
轮廓绣
（稍粗的针脚）

523 2股线
轮廓绣
往返刺绣填充

[基础刺绣方法]

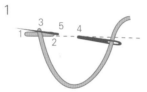

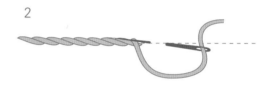

按1~3的顺序在图案线上入针、出针。刺绣起点要细半个针脚。

基础运针方法

针与线的拿法。绣线基本是放在下侧，用左手压住。

始终保持相同粗细刺绣

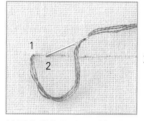

从图案线的起点1出针，在半个针脚的位置2入针。

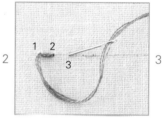

再次从起点1出针，在1个针脚的位置3入针。

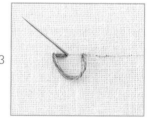

从2出针。

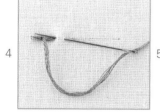

往前1针，在往回半针的位置出针。重复此操作。

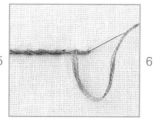

刺绣终点与最后一针重叠半个针脚。

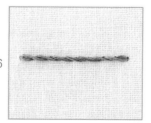

图案的起点到终点粗细均匀。常用于花茎根部等想要统一粗细的位置。

稍粗的针脚

在2条图案线上入针、出针，增加重叠部分就可以绣出比较粗的线条。

缎面绣 [Satin Stitch]

> 详细解说见p.16

用于填充平面的针法。刺绣填充时针脚的方向不同，呈现的效果也会不一样。

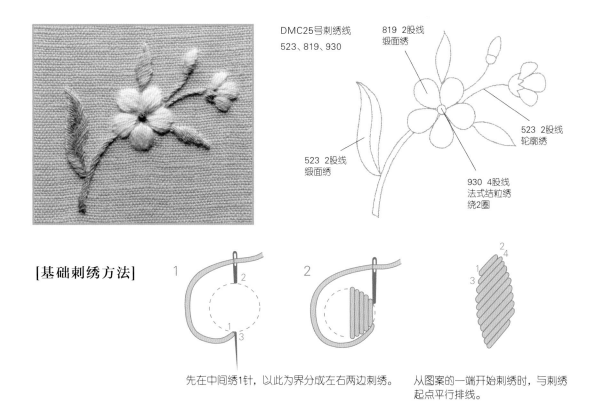

DMC25号刺绣线
523、819、930

819 2股线
缎面绣

523 2股线
轮廓绣

523 2股线
缎面绣

930 4股线
法式结粒绣
绕2圈

[基础刺绣方法]

先在中间绣1针，以此为界分成左右两边刺绣。

从图案的一端开始刺绣时，与刺绣起点平行排线。

直线绣 [Straight Stitch]

用于表现直线的针法。用简单的线条勾勒花瓣和花萼等部位时，可以使用此针法。

DMC25号刺绣线
08、523、930、3865

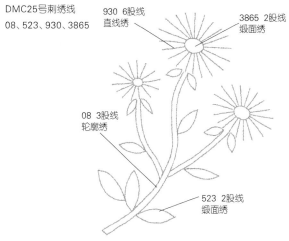

930 6股线
直线绣

3865 2股线
缎面绣

08 3股线
轮廓绣

523 2股线
缎面绣

[基础刺绣方法]

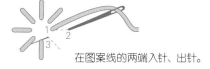

在图案线的两端入针、出针。

锁链绣 [Chain Stitch]

兼具线、面两种表现形式的针法。看上去就像连续的锁链。不仅可以表现线条，也适用于填充平面。

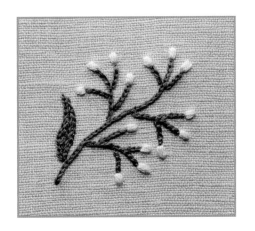

DMC25号刺绣线
08、819

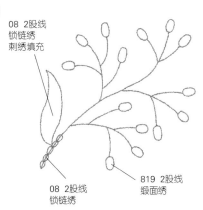

08 2股线
锁链绣
刺绣填充

08 2股线
锁链绣

819 2股线
缎面绣

[基础刺绣方法]

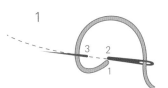

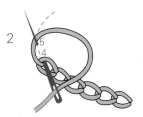

按1~3的顺序在图案线上入针、出针，然后按4、5的顺序继续刺绣。

收尾方法

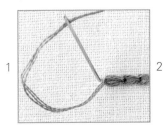

在锁链的外侧边缘入针。

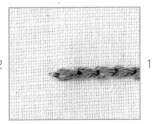

收尾后的状态。

换线方法

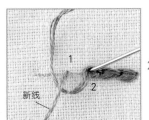

新线

在针上穿入新线，从1出针。将原来的线挂在新线上做1针锁链绣。

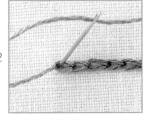

接下来用新线刺绣。原来的线在反面做好线头处理，以免相互缠绕。

圆形的连接方法

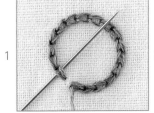

绣最后一针时，从刺绣起点的锁链下方穿针，再回到原来的锁链中入针。

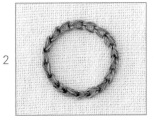

整体就连接成圆形了。

锐角的刺绣方法

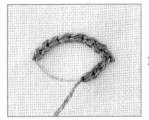

在转角处暂时将锁链绣收尾，然后改变方向重新开始刺绣。

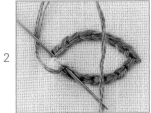

在刺绣起点位置收尾，结束刺绣。

法式结粒绣 [French Knot Stitch]

制作小线结表现点状颗粒的代表性针法。也可以刺绣填充，表现平面。

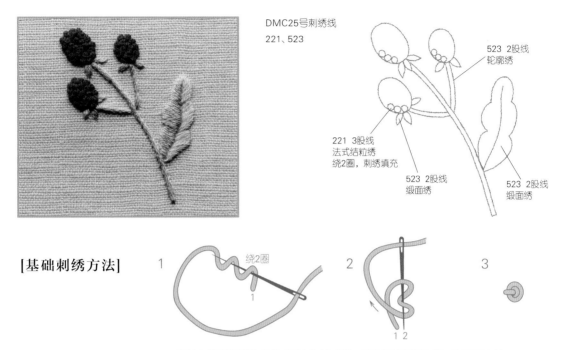

DMC25号刺绣线
221、523

523 2股线
轮廓绣

221 3股线
法式结粒绣
绕2圈，刺绣填充

523 2股线
缎面绣

523 2股线
缎面绣

[基础刺绣方法]

在针上绕指定圈数的线（图中为绕2圈）。拉动绣线慢慢收紧，在反面出针。

针与线的拿法

1 拉紧布面上的线，在针上绕指定圈数（图中为绕2圈）。

2 转动针头绕线后的状态。

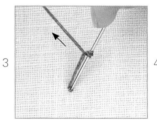

3 在前面出针位置的边上插入针头，拉动绣线。需要注意的是，如果在同一针孔入针容易脱线。

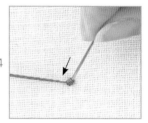

4 将所绕线圈拉紧并移至布面。

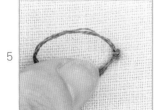

5 在反面出针，用手轻轻压着绣线拉出。

6 完成后的状态。

刺绣填充图案

1 用法式结粒绣填充图案内部时，为了避免针脚外侧露出图案，稍微靠内侧一点刺绣。

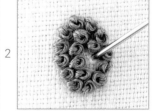

2 外侧绣完1圈后，再绣内侧。刺绣得密实一点，填满空隙。

雏菊绣 [Lazy Daisy Stitch]

此针法常用于表现花瓣和叶子等各种形状。绣线的股数和刺绣方法不同，给人的感觉也会不一样。

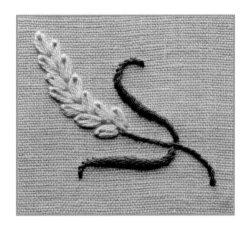

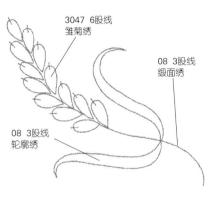

DMC25号刺绣线
08、3047

3047 6股线
雏菊绣

08 3股线
缎面绣

08 3股线
轮廓绣

[基础刺绣方法]

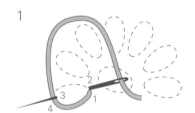

1

2

按1~3的顺序入针、出针，将线挂在针上，然后在4入针。

雏菊绣的应用变化

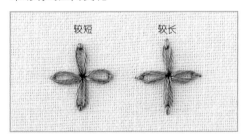

较短　较长

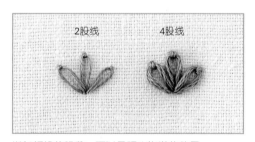

2股线　4股线

将固定线环的针脚拉长一点，可以呈现出顶端尖尖的效果。

增加绣线的股数，可以呈现出饱满的效果。

开口雏菊绣

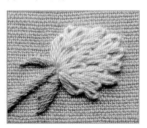

用雏菊绣填充时，遇到不规则的空隙，可以根据空隙的大小使用线环根部打开的开口雏菊绣进行调整。

雏菊绣 + 直线绣

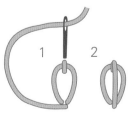

1　2

（p.26）在雏菊绣的基础上做直线绣，这样的组合针法更富有立体感。

长短针绣 [Long and Short Stitch]

> 详细解说见p.20

可以做大面积刺绣填充的针法。常用于表现花瓣和动物的毛发。

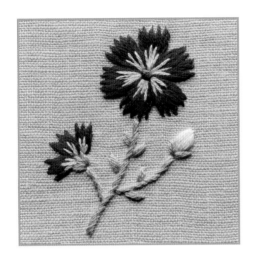

DMC25号刺绣线
08、221、523、819

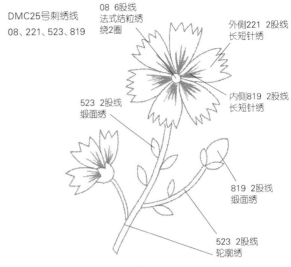

08 6股线
法式结粒绣
绕2圈

外侧221 2股线
长短针绣

内侧819 2股线
长短针绣

523 2股线
缎面绣

819 2股线
缎面绣

523 2股线
轮廓绣

[基础刺绣方法]

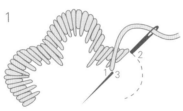

第1层（外侧）。交替用长针和短针刺绣，在轮廓图案线上从正面入针。

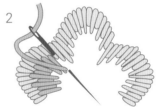

第2层（内侧）。与第1层一样交替用长针和短针刺绣，在第1层的针脚上入针。

回针绣 [Back Stitch]

用于表现简单线条的针法。绣线的股数和间隔都会影响呈现的效果。

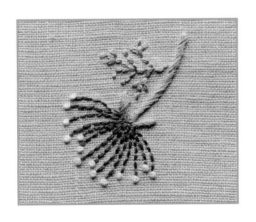

DMC25号刺绣线
08、523、3865

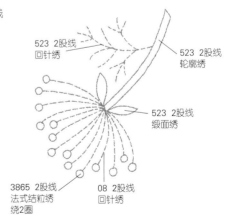

523 2股线
回针绣

523 2股线
轮廓绣

523 2股线
缎面绣

3865 2股线
法式结粒绣
绕2圈

08 2股线
回针绣

[基础刺绣方法]

按1~3的顺序入针、出针，注意统一每针的长度。

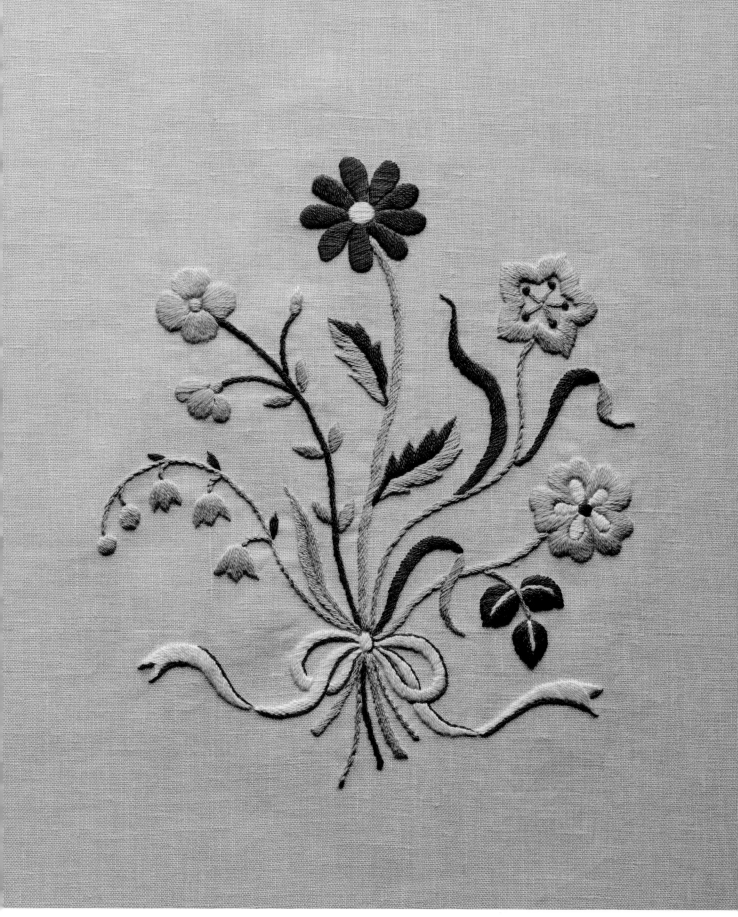

图案 Ⅰ [缎面绣的详细刺绣方法]

DMC25号刺绣线
03、224、370、935、3022、3802、3866

·将图案放大至110%后使用
·除指定以外均用2股线刺绣
·除指定以外均做缎面绣
·——— 表示刺绣起点的位置和方向

刺绣顺序
首先，刺绣所有缎面绣的花朵。
此时，标有带圈数字的花朵按编号顺序刺绣。
接着刺绣叶子、茎。
然后刺绣根部的蝴蝶结。
最后做直线绣和法式结粒绣。

使用短针脚绣出边上
的圆弧>p.16

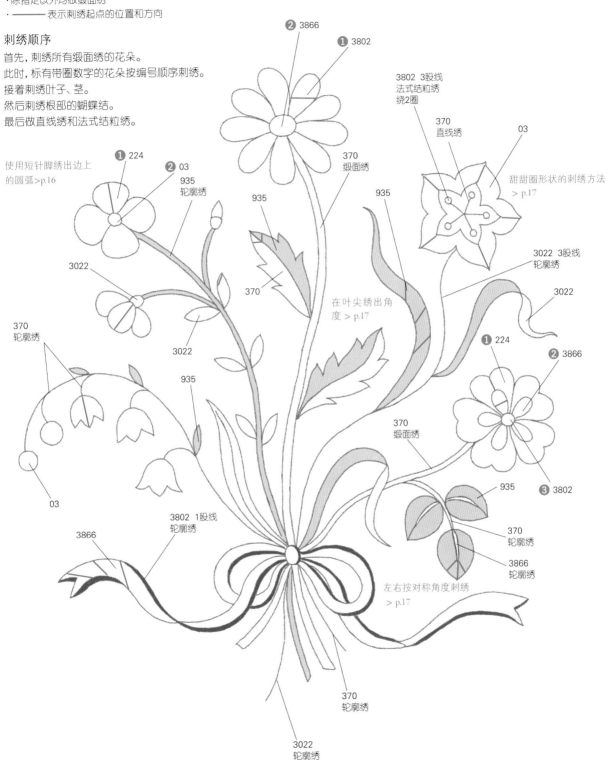

❷ 3866
❶ 3802

3802 3股线
法式结粒绣
绕2圈

370
直线绣

03

甜甜圈形状的刺绣方法
> p.17

❶ 224
❷ 03
935
轮廓绣

935

370
缎面绣

935

370

370

在叶尖绣出角
度 > p.17

935

3022

3022

3022

3022 3股线
轮廓绣

3022

❶ 224
❷ 3866

370
缎面绣

935

370
轮廓绣

3866
轮廓绣

❸ 3802

370
轮廓绣

935

370
轮廓绣

03

3802 1股线
轮廓绣

3866

左右按对称角度刺绣
> p.17

370
轮廓绣

3022
轮廓绣

刺绣起点的针脚方向和角度的改变方法是刺绣要点。

15

缎面绣 [Satin Stitch]

缎面绣的要点

- 尽量绣出像绸缎一样富有光泽的表面。
- 刺绣时要理顺扭转的线，保持适当的松紧度。
- 基本上平行刺绣，可以借助短针脚（藏针绣）改变角度。
- 为了绣出漂亮的轮廓线，图案线要画得细致、清晰。

[基础刺绣方法]

使用短针脚（藏针绣）

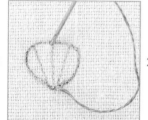

1 在图案上画出引导线，从中间开始刺绣。在想要绣出漂亮轮廓的一侧从正面入针。

2 从中间的1根线开始不留缝隙地平行排线。稍微改变角度时，在中间绣1针短一点的针脚。

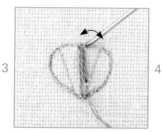

3 在短针脚上覆盖1针长针脚，绣出角度。

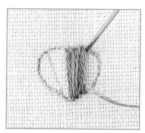

4 为了与引导线的角度一致，不时地加入短针脚进行调整。

理顺扭转的线

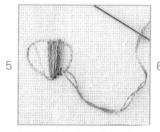

5 刺绣过程中，绣线会发生扭转捻合。一边退捻一边刺绣，表面才能更加平整有光泽。

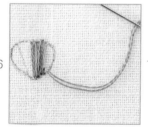

6 退捻后2股线分离的状态。尽量在此状态下刺绣。

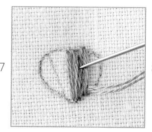

7 绣好的针脚出现扭转的情况，可以不时地用针尖拨弄平整。

绣出边上的圆弧

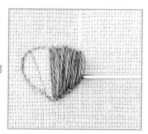

8 图案边上的圆弧部分，从前一针脚稍微往里一点的位置出针。

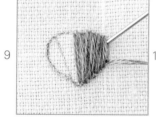

9 入针时也一样，在前一针脚稍微往里一点的位置入针。

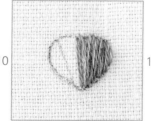

10 绣好最后一针的弧线，边上的弧度才能更加自然美观。

在反面渡线

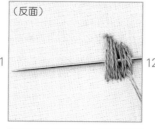

（反面）

11 绣至图案边缘后，在反面的针脚里穿针渡线，回到刺绣起点位置。

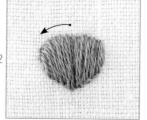

12 按相同要领完成另一侧的刺绣（图中为左侧）。

[叶子的刺绣方法]

在叶尖绣出角度

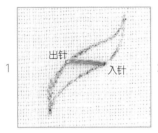

1 从中间开始刺绣。

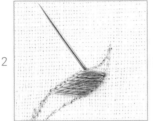

2 平行刺绣。想要增加角度时，从前一针脚稍微往里一点的位置出针。

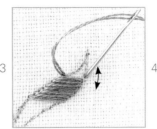

3 然后在图案线上入针，这样就出现了角度。

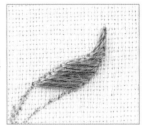

4 按步骤2、3的要领一点点增加角度刺绣至末端。

左右按对称角度刺绣

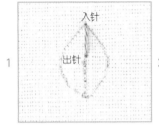

1 从叶尖的中间开始刺绣。

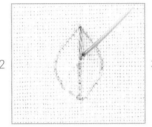

2 先绣右侧。从第1针下端稍微靠上一点的位置出针。

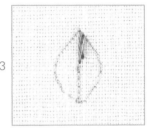

3 第2针完成后的状态。

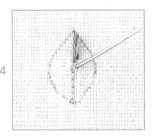

4 从第2针的下方出针。

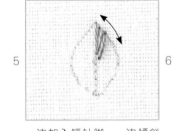

5 一边加入短针脚，一边倾斜角度。

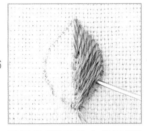

6 最后按"绣出边上的圆弧"（p.16）的要领刺绣。注意1针的长度不要太短。

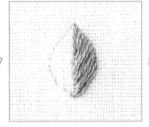

7 右侧完成后的状态。在反面的针脚里穿针渡线，移至左侧的刺绣起点。

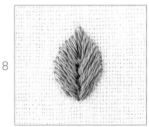

8 左侧按相同要领刺绣。

[甜甜圈形状的刺绣方法]

使用短针脚

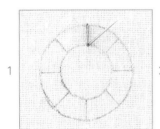

1 呈放射状画出引导线。将一处作为刺绣起点开始刺绣。

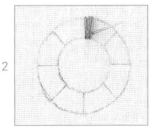

2 平行刺绣。一段距离后绣1针短针。

3 下一针从图案边缘刺绣，覆盖住刚才的短针。

4 一边平行刺绣，一边不时地重复步骤2、3增加角度，沿着引导线继续刺绣。

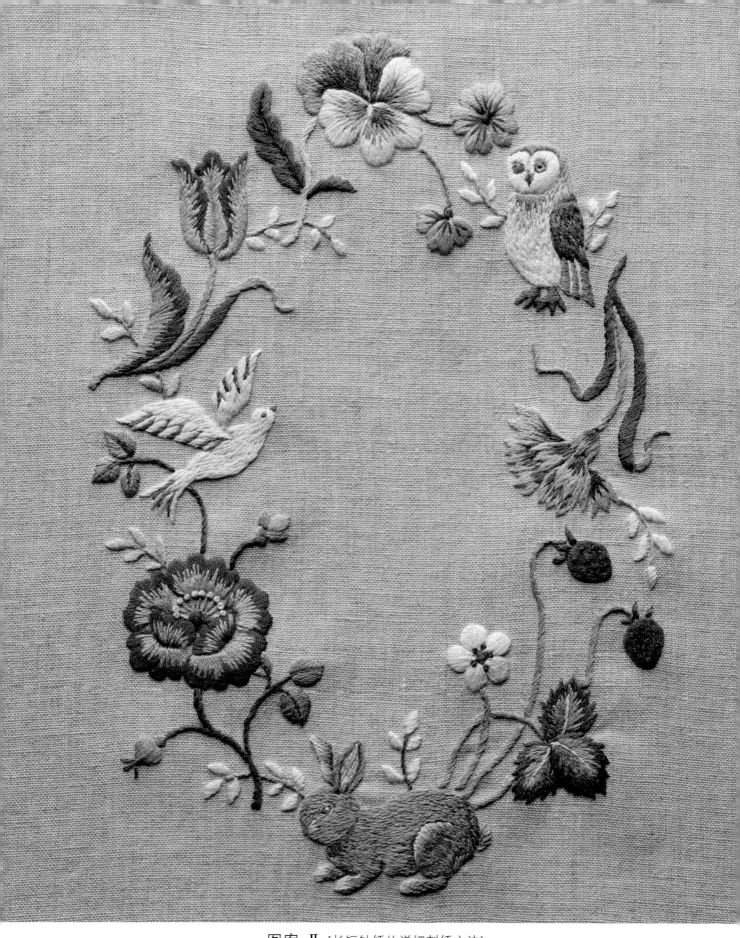

图案 Ⅱ [长短针绣的详细刺绣方法]

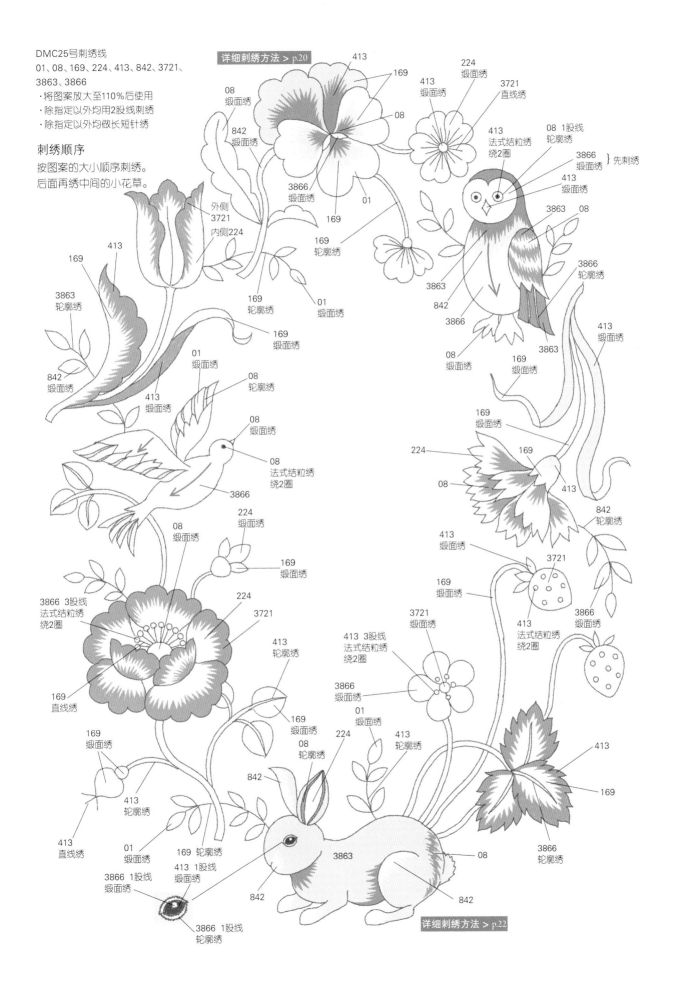

DMC25号刺绣线
01、08、169、224、413、842、3721、
3863、3866
·将图案放大至110%后使用
·除指定以外均用2股线刺绣
·除指定以外均做长短针绣

刺绣顺序
按图案的大小顺序刺绣。
后面再绣中间的小花草。

外侧
3721
内侧224

413

详细刺绣方法 > p.20

169
08
缎面绣

842
缎面绣

3866
缎面绣

01

169

169
轮廓绣

01
缎面绣

224
缎面绣

413
缎面绣

3721
直线绣

08 1股线
轮廓绣

3866
缎面绣 } 先刺绣

413
缎面绣

3863 08

3866
轮廓绣

3863

842

3866

08
缎面绣

169
缎面绣

413
缎面绣

413
缎面绣

169
缎面绣

169

413

224

08

842
轮廓绣

413
法式结粒绣
绕2圈

413
缎面绣

3721

169
缎面绣

413
法式结粒绣
绕2圈

3866
缎面绣

169
413
缎面绣

169
缎面绣

169

413

413

413

413

169

3866
轮廓绣

08

842

169
缎面绣

169
直线绣

169
缎面绣

01
缎面绣

413
轮廓绣

3721
缎面绣

413 3股线
法式结粒绣
绕2圈

3866
缎面绣

01
缎面绣

413
轮廓绣

169
缎面绣

08
轮廓绣

224

842

169

413

842

3721

224

08
缎面绣

01
缎面绣

169
缎面绣

01
缎面绣

08
缎面绣

3866
缎面绣

3866 3股线
法式结粒绣
绕2圈

224

169
直线绣

169
缎面绣

413
轮廓绣

413
直线绣

01
缎面绣

169 轮廓绣

413 1股线
缎面绣

3866 1股线
缎面绣

3863

842

08

842

3866 1股线
轮廓绣

详细刺绣方法 > p.22

长短针绣 [Long and Short Stitch]

长短针绣的要点

- 用于填充平面，以及1针长度超过1cm的情况。
- 使用长短针，随意调整长度和交替频次刺绣。
- 花瓣从外侧向内侧刺绣，动物按毛发的走向刺绣。
- 从第2层开始，分开前一层的针脚，从上面重叠着刺绣。

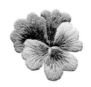

[三色堇的刺绣方法]

针脚的重叠方法、轮廓线的呈现方法、刺绣顺序

1　在图案线的内侧画出引导线。

2　用01色号的线开始刺绣。在下方花瓣的中间先绣1条基准线。

3　一边平行移动，一边参照引导线交替使用长针和短针刺绣。

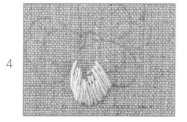

4　在短针后面的长针上一点点增加角度进行调整，绣出弧形轮廓。

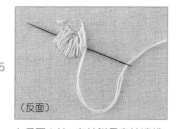

5　（反面）在反面出针，在针脚里穿针渡线，移至刺绣起点的位置。

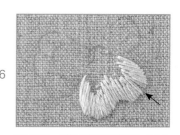

6　花瓣另一侧完成后的状态。不小心留出了一点空隙。

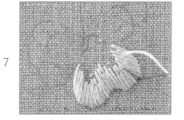

7　从上面再绣1针覆盖，填补空隙。

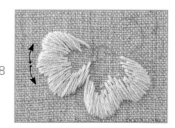

8　相邻花瓣用相同方法从中间向左右两边分开刺绣。

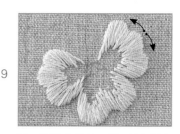

9　另一侧的花瓣也一样，从中间向左右两边分开刺绣。

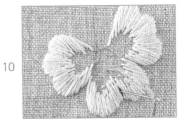

10 换成169色号的线，从花瓣的中间开始刺绣第2层。在花瓣的中间出针，在第1层的短针脚上重叠着入针。

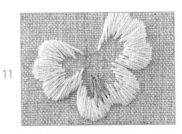

11 与第1层的刺绣要领相同，一边移动一边随意用长针和短针刺绣。

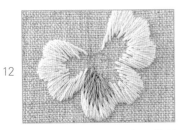

12 一边增加角度一边向外侧呈放射状刺绣。针脚以1cm以内为宜，注意最后的针脚不要太短。

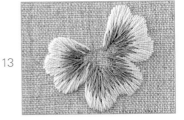

13 绣完3片花瓣后的状态。

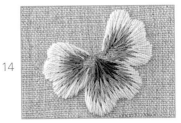

14 换成08色号的线，开始刺绣第3层。从中心出针，随意调整长度在第2层针脚上重叠着入针。

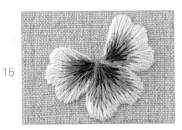

15 绣完3片花瓣后的状态。

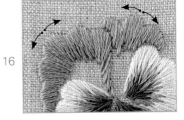

16 后侧的花瓣分别用169色号的线从中间向左右两边分开刺绣。与前侧的花瓣之间稍微留出一点空隙。

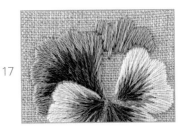

17 接着用413色号的线刺绣左侧花瓣的第2、3层。

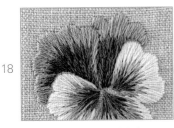

18 右侧花瓣也用相同方法刺绣。

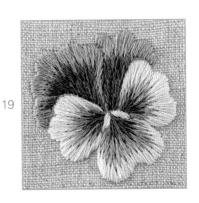

19 中心用3866色号的线做2处缎面绣，三色堇就完成了。

长短针绣 [Long and Short Stitch]

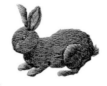

[小兔子的刺绣方法]

毛发走向的表现方法、整体的刺绣顺序

1

图案线。在此基础上，看着图片画出毛发的走向作为引导线。

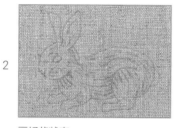

2

画好的状态。

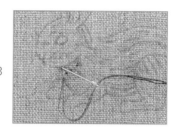

3

用08色号的线从脸部下方的阴影部分开始刺绣。

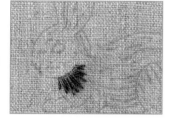

4

针脚不要太整齐，长短不一地刺绣。

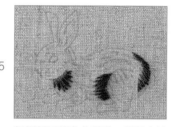

5

刺绣相同颜色的部分。刺绣身体和臀部的阴影部分。

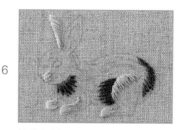

6

接着刺绣842色号的部分。从内侧向轮廓线刺绣，在图案线上从正面入针。

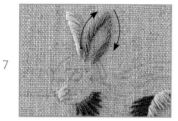

7

然后刺绣面积最大的3863色号的褐色部分。从前面的耳朵外侧开始刺绣。

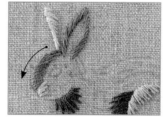

8

移至头部，朝鼻子方向继续刺绣。用长短针一边改变角度一边绣出漂亮的弧形轮廓。

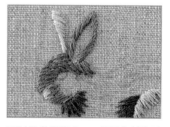

9

不时地分开鼻尖842色号的针脚重叠着入针，刺绣头部。

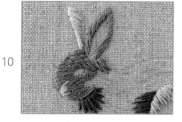

10

完整地留出眼睛部位，继续刺绣头部。顺着引导线刺绣，使毛发朝着身体方向延展。

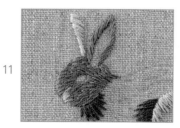

11

头部完成后的状态。

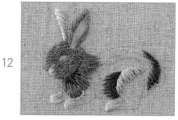

12

从颈部向身体刺绣。从颈部下方的阴影部分出针，在胸部的轮廓线上入针。

13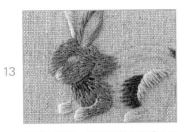

刺绣左前腿。稍微覆盖住脚尖842色号的线刺绣，与身体部分自然衔接。

14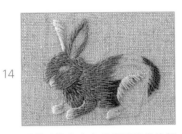

顺着毛发的走向刺绣填充身体部分，稍微覆盖住左后腿的阴影部分刺绣，使针脚自然衔接。

15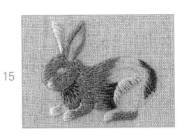

绣至身体最下方后，从左后腿的脚尖开始刺绣。

16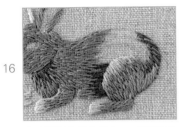

在后腿圆鼓鼓的地方，一边与842色号的针脚重叠一边向下刺绣填充。

17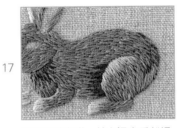

回到身体部分，从中间向后刺绣。顺着毛发的走向刺绣，与阴影部分衔接。

18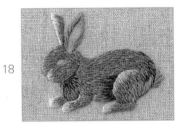

接着刺绣尾巴、右前腿、后面的耳朵外侧。距离比较远时，在反面的针脚里穿针渡线。

19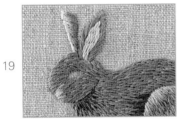

换成224色号的线，刺绣耳朵的内侧。

20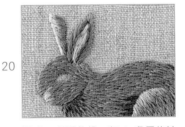

换成08色号的线，在224色号的针脚周围做轮廓绣。

21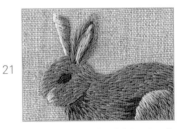

换成413色号的线，刺绣眼睛。做缎面绣填充整个眼睛。

22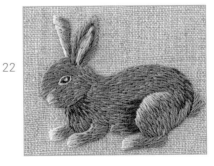

换成3866色号的线，绣出眼眶（轮廓绣）和瞳孔（缎面绣）。小兔子完成了。

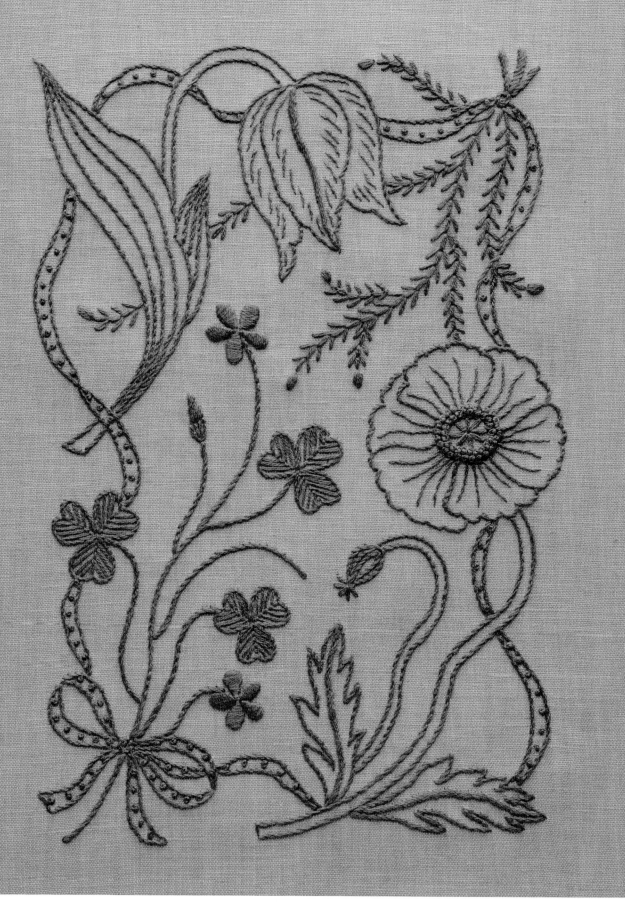

DMC25号刺绣线 869
·将图案放大至110%后使用
·除指定以外均用2股线刺绣 ·除指定以外均做轮廓绣

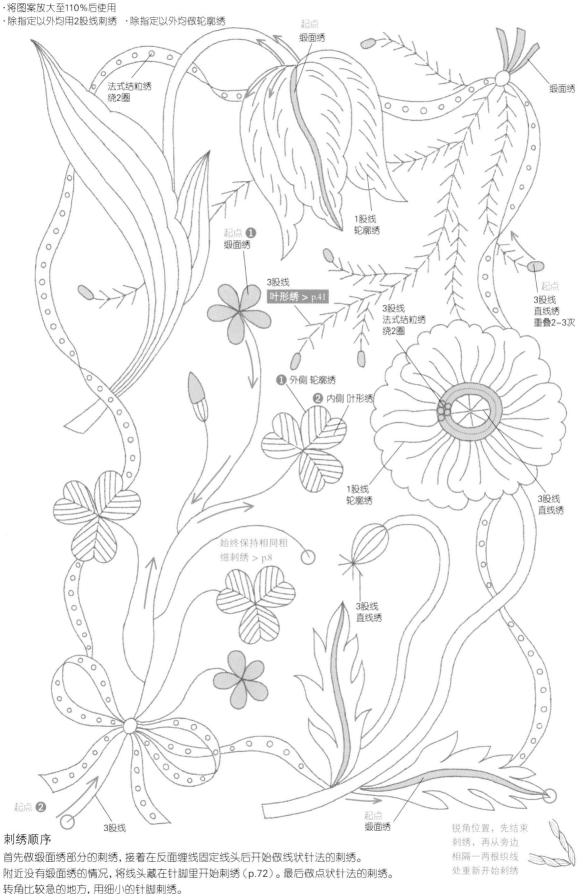

起点
缎面绣

法式结粒绣
绕2圈

缎面绣

1股线
轮廓绣

起点 ❶
缎面绣

3股线
叶形绣 > p.41

起点

3股线
直线绣
重叠2~3次

3股线
法式结粒绣
绕2圈

❶ 外侧 轮廓绣

❷ 内侧 叶形绣

1股线
轮廓绣

3股线
直线绣

始终保持相同粗
细刺绣 > p.8

3股线
直线绣

起点 ❷

3股线

起点
缎面绣

锐角位置，先结束
刺绣，再从旁边
相隔一两根织线
处重新开始刺绣

刺绣顺序

首先做缎面绣部分的刺绣，接着在反面缠线固定线头后开始做线状针法的刺绣。
附近没有缎面绣的情况，将线头藏在针脚里开始刺绣（p.72）。最后做点状针法的刺绣。
转角比较急的地方，用细小的针脚刺绣。

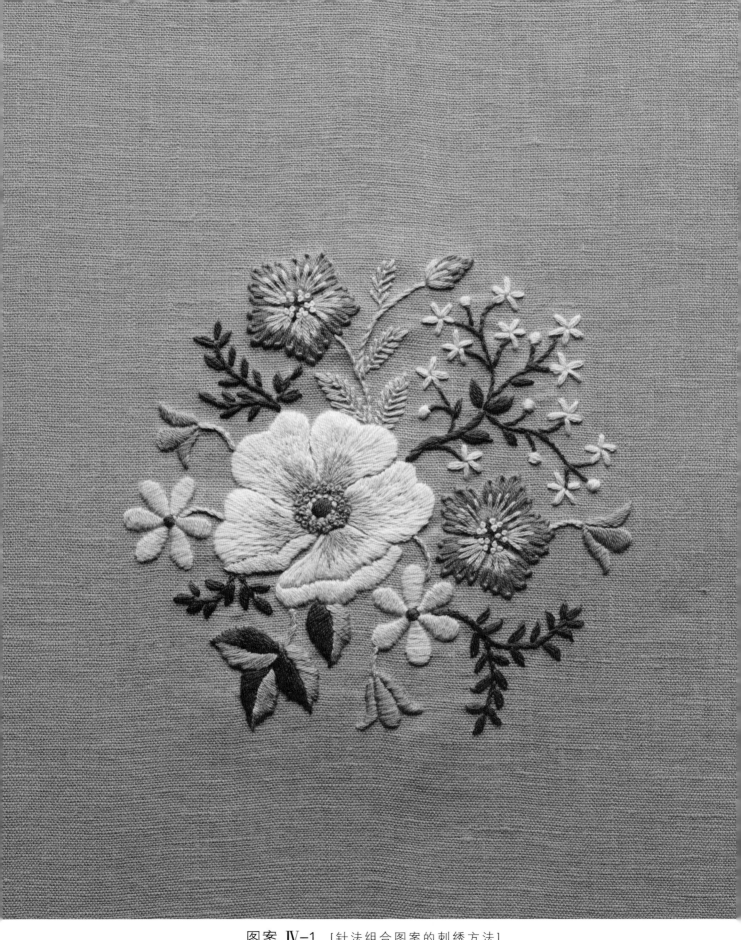

图案 IV-1 [针法组合图案的刺绣方法]

DMC25号刺绣线
02、03、09、167、522、935、
3023、3046、3826、3866
·将图案放大至110%后使用
·除指定以外均用2股线刺绣
·除指定以外均做轮廓绣
·按带圈数字的编号顺序刺绣

刺绣顺序

从最大的花朵开始刺绣,接着刺绣周围的花朵。
花朵中间的法式结粒绣和直线绣放在最后刺绣。

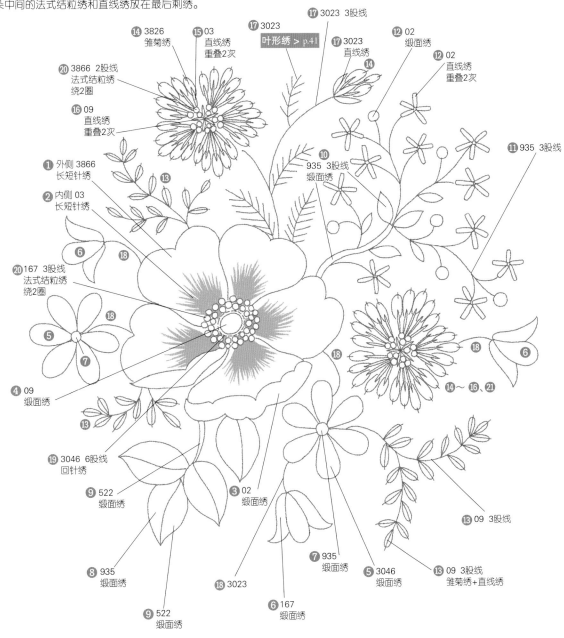

由若干种针法组合在一起的图案按下面的顺序刺绣(p.29)。
大面积的针法→小面积的针法→线状针法→点状针法
绣线颜色和股数相同的地方可以连续刺绣,效率更高。

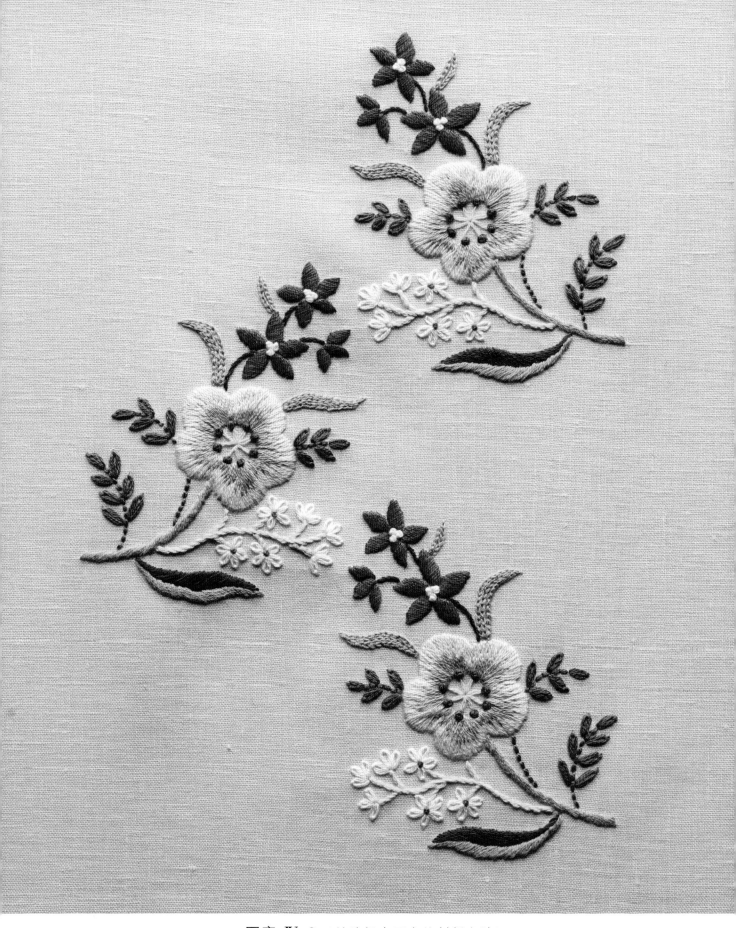

图案 Ⅳ-2 ［针法组合图案的刺绣方法］

刺绣顺序

刺绣填充平面的针法

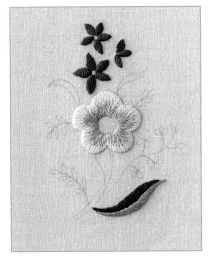

1

首先刺绣填充平面的针法,刺绣起点(p.72)比较简单。从大面积的部分开始刺绣。

刺绣线状针法

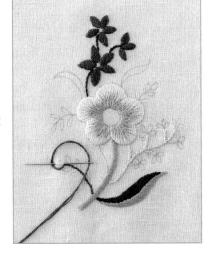

2

在平面针法的反面缠线固定线头后,开始刺绣线状针法。用相同的线刺绣时,茎部完成后紧接着刺绣叶子。

留出点状针法，绣完其余部分

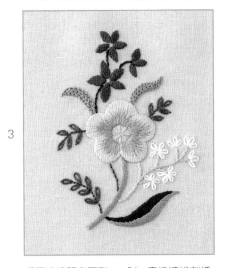

3

反面渡线距离不到1cm时,直接渡线刺绣;超出1cm时,在附近针脚的反面穿针渡线后继续刺绣。

刺绣点状针法

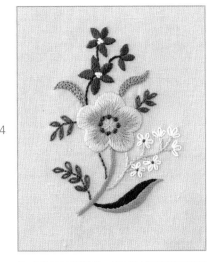

4

做点状针法的刺绣,完成后的针脚突起在刺绣作品的表面。点状针脚在移动绣绷时容易被破坏形状,一般留到最后刺绣。

刺绣图案 > p.74

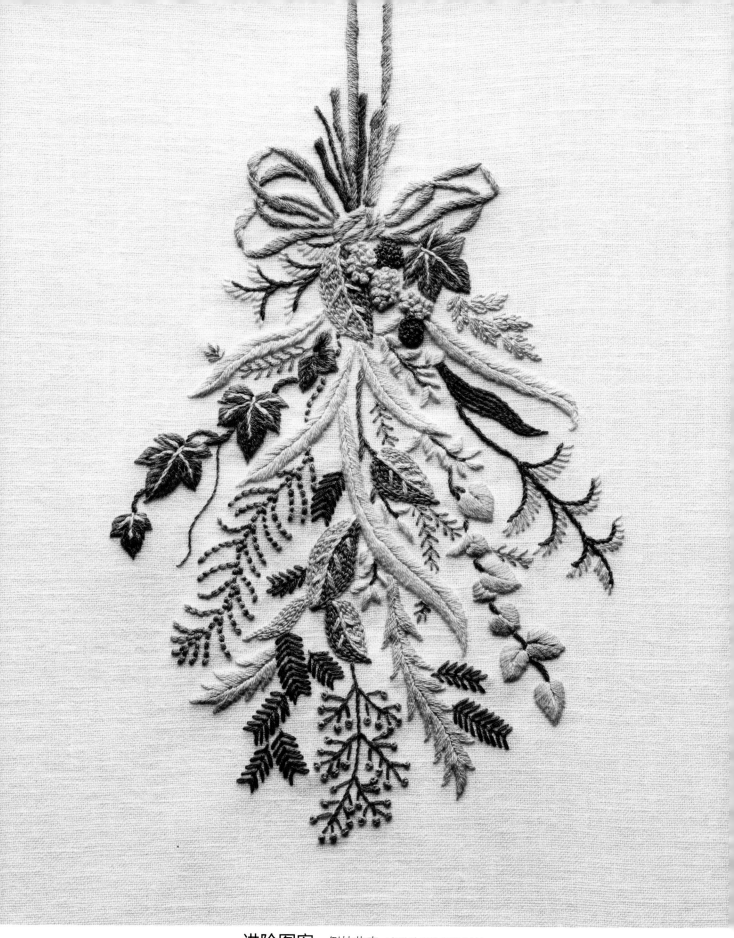

进阶图案　倒挂花束 [各种叶子的表现方法]

不同针法的组合应用
可以表现出各种各样的叶子。
通过改变绣线的股数和针法影响视觉
效果的强弱，可以避免单调，使作品更
加富有韵味。

DMC25号刺绣线
08、369、472、520、646、648
3013、3024、3363、3861

·将图案放大至110%后使用
·除指定以外均用2股线刺绣
·除指定以外均做缎面绣

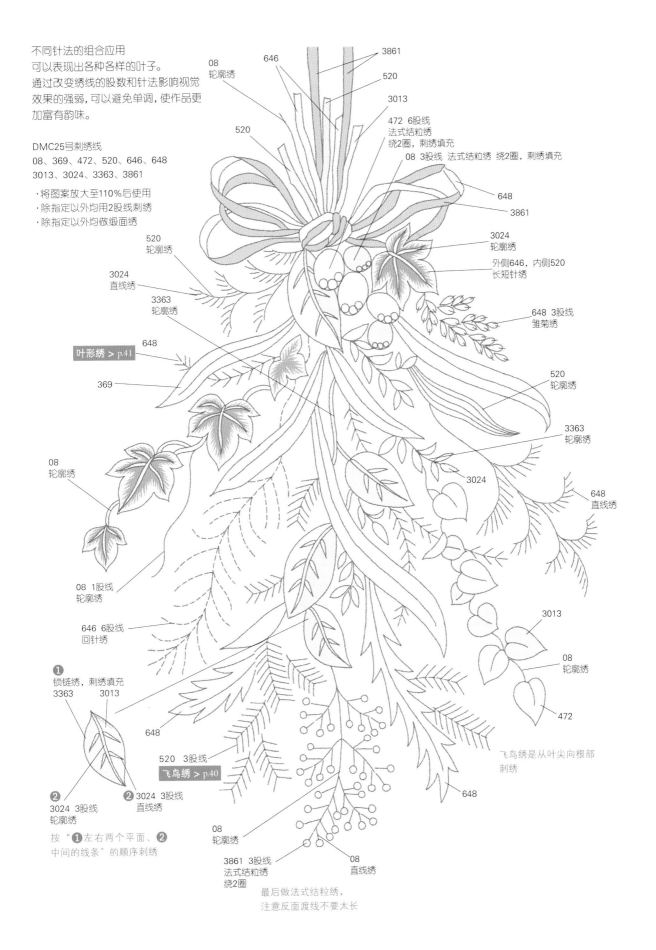

3861

646
520

3013

472 6股线
法式结粒绣
绕2圈，刺绣填充

08 3股线 法式结粒绣 绕2圈，刺绣填充

08
轮廓绣

520

648

3861

3024
轮廓绣

520
轮廓绣

外侧646，内侧520
长短针绣

3024
直线绣

3363
轮廓绣

648 3股线
雏菊绣

叶形绣 > p.41

648

520
轮廓绣

369

3363
轮廓绣

3024

08
轮廓绣

648
直线绣

08 1股线
轮廓绣

646 6股线
回针绣

3013

08
轮廓绣

472

❶
锁链绣，刺绣填充
3363 3013

648

520 3股线

飞鸟绣 > p.40

飞鸟绣是从叶尖向根部
刺绣

❷ ❷ 3024 3股线
3024 3股线 直线绣
轮廓绣

按"❶左右两个平面、❷
中间的线条"的顺序刺绣

08
轮廓绣

08
直线绣

3861 3股线
法式结粒绣
绕2圈

648

最后做法式结粒绣，
注意反面渡线不要太长

31

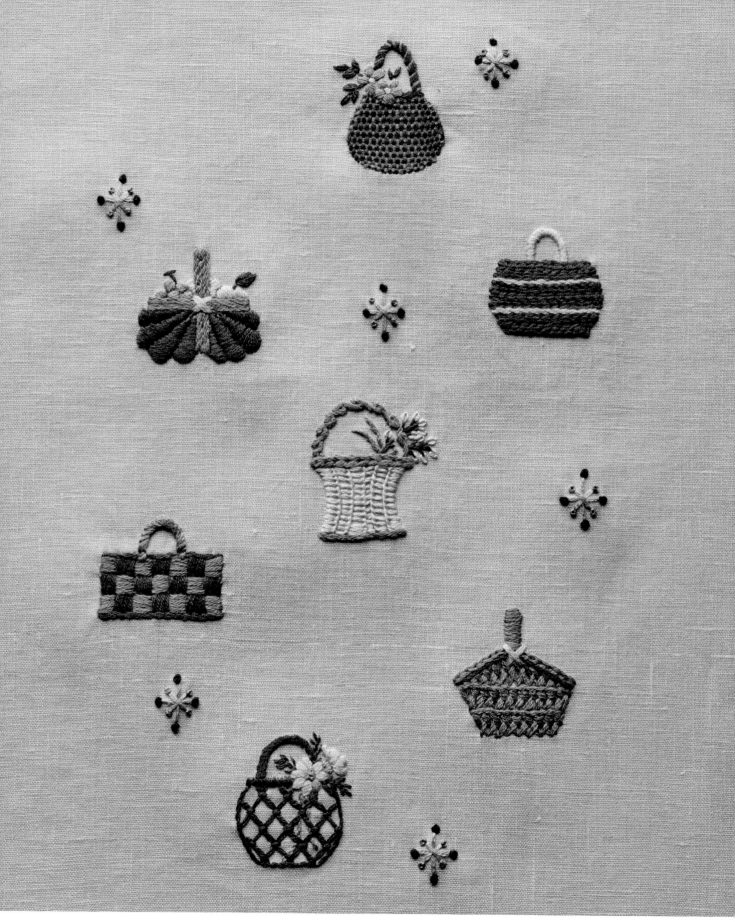

竹篮 [竹篮编织纹理的表现方法]

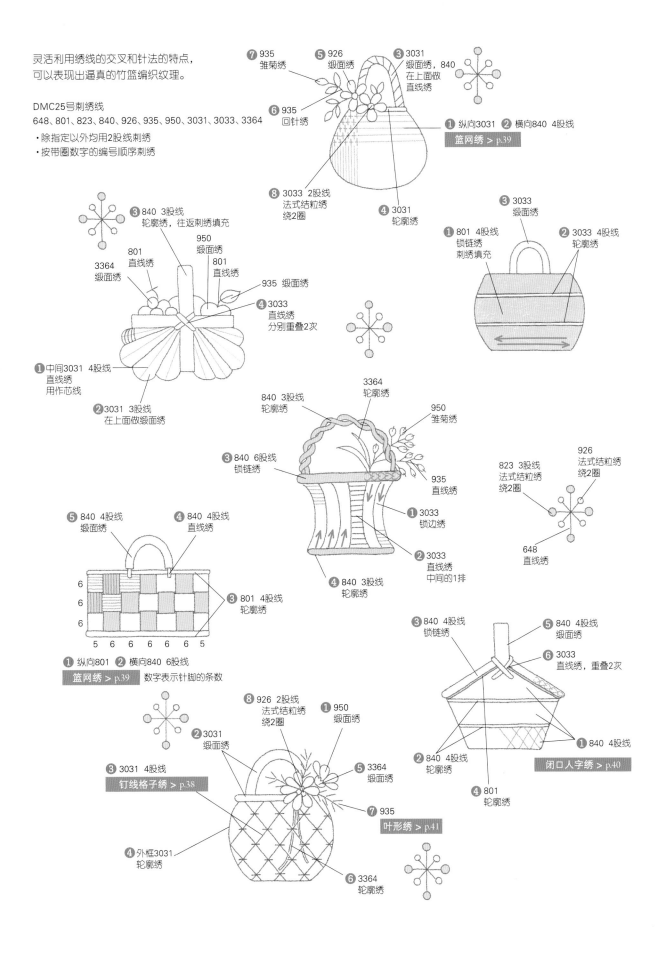

灵活利用绣线的交叉和针法的特点，
可以表现出逼真的竹篮编织纹理。

DMC25号刺绣线
648、801、823、840、926、935、950、3031、3033、3364
·除指定以外均用2股线刺绣
·按带圈数字的编号顺序刺绣

⑦935
雏菊绣

⑤926
缎面绣

③3031
缎面绣，840
在上面做
直线绣

⑥935
回针绣

❶纵向3031 ❷横向840 4股线
篮网绣 > p.39

❽3033 2股线
法式结粒绣
绕2圈

❹3031
轮廓绣

③840 3股线
轮廓绣，往返刺绣填充

950
缎面绣

801
直线绣

3364
缎面绣

801
直线绣

935 缎面绣

④3033
直线绣
分别重叠2次

❶中间3031 4股线
直线绣
用作芯线

❷3031 3股线
在上面做缎面绣

③3033
缎面绣

❶801 4股线
锁链绣
刺绣填充

❷3033 4股线
轮廓绣

3364
轮廓绣

840 3股线
轮廓绣

950
雏菊绣

③840 6股线
锁链绣

935
直线绣

❶3033
锁边绣

❷3033
直线绣
中间的1排

❹840 3股线
轮廓绣

823 3股线
法式结粒绣
绕2圈

926
法式结粒绣
绕2圈

648
直线绣

⑤840 4股线
缎面绣

④840 4股线
直线绣

③801 4股线
轮廓绣

6
6
6

5　6　6　6　6　5

❶纵向801 ❷横向840 6股线
篮网绣 > p.39　数字表示针脚的条数

❽926 2股线
法式结粒绣
绕2圈

❷3031
缎面绣

❶950
缎面绣

③3031 4股线
钉线格子绣 > p.38

⑤3364
缎面绣

❹外框3031
轮廓绣

⑦935

叶形绣 > p.41

⑥3364
轮廓绣

③840 4股线
锁链绣

⑤840 4股线
缎面绣

⑥3033
直线绣，重叠2次

❷840 4股线
轮廓绣

❹801
轮廓绣

❶840 4股线
闭口人字绣 > p.40

33

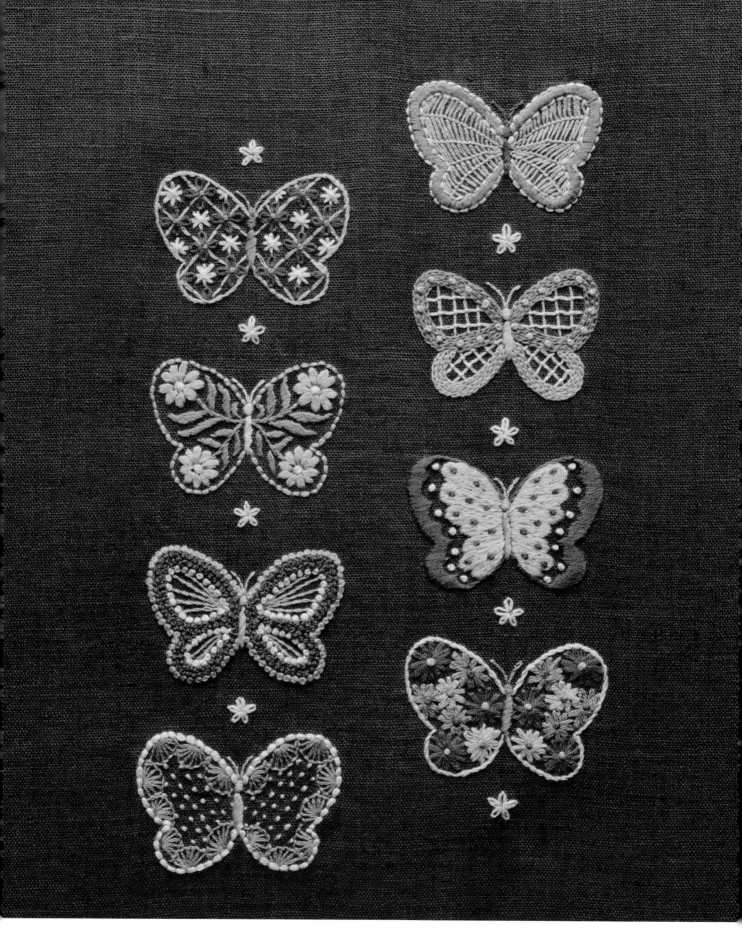

蝴蝶 [各种蝴蝶翅膀的表现方法]

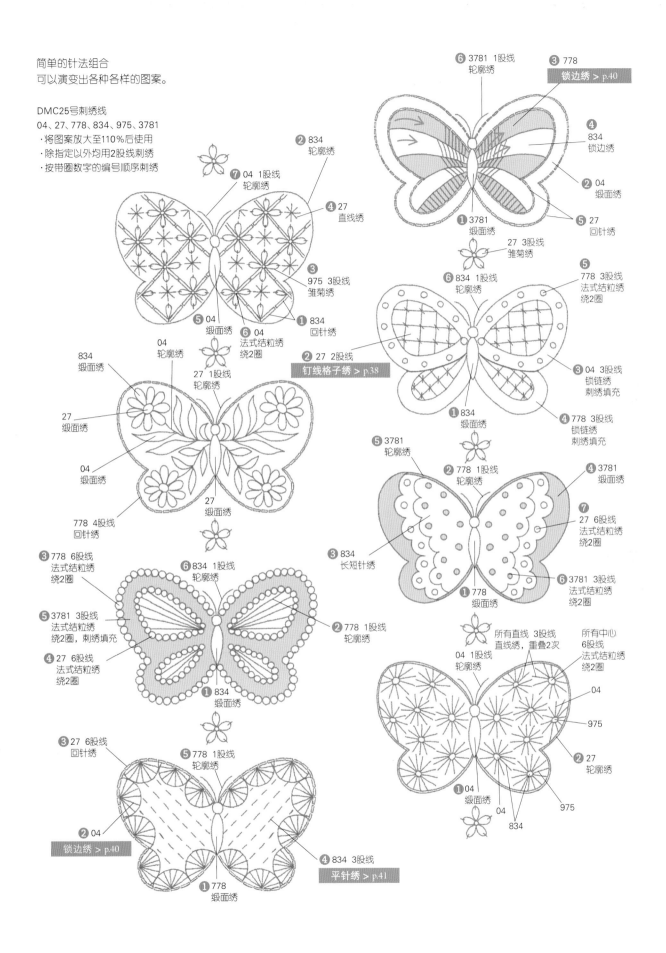

简单的针法组合
可以演变出各种各样的图案。

DMC25号刺绣线
04、27、778、834、975、3781
·将图案放大至110%后使用
·除指定以外均用2股线刺绣
·按带圈数字的编号顺序刺绣

② 834
轮廓绣

⑦ 04 1股线
轮廓绣

④ 27
直线绣

③ 975 3股线
雏菊绣

① 834
回针绣

⑤ 04
缎面绣

⑥ 04
法式结粒绣
绕2圈

834
缎面绣

04
轮廓绣

27 1股线
轮廓绣

27
缎面绣

04
缎面绣

778 4股线
回针绣

27
缎面绣

③ 778 6股线
法式结粒绣
绕2圈

⑤ 3781 3股线
法式结粒绣
绕2圈，刺绣填充

④ 27 6股线
法式结粒绣
绕2圈

⑥ 834 1股线
轮廓绣

② 778 1股线
轮廓绣

① 834
缎面绣

③ 27 6股线
回针绣

② 04

锁边绣 > p.40

⑤ 778 1股线
轮廓绣

① 778
缎面绣

④ 834 3股线

平针绣 > p.41

⑥ 3781 1股线
轮廓绣

③ 778

锁边绣 > p.40

④ 834
锁边绣

② 04
缎面绣

⑤ 27
回针绣

① 3781
缎面绣

27 3股线
雏菊绣

⑥ 834 1股线
轮廓绣

② 27 2股线

钉线格子绣 > p.38

① 834
缎面绣

⑤ 778 3股线
法式结粒绣
绕2圈

③ 04 3股线
锁链绣
刺绣填充

④ 778 3股线
锁链绣
刺绣填充

⑤ 3781
轮廓绣

② 778 1股线
轮廓绣

④ 3781
缎面绣

⑦ 27 6股线
法式结粒绣
绕2圈

③ 834
长短针绣

① 778
缎面绣

⑥ 3781 3股线
法式结粒绣
绕2圈

所有直线 3股线
直线绣，重叠2次

所有中心
6股线
法式结粒绣
绕2圈

04 1股线
轮廓绣

04

975

② 27
轮廓绣

① 04
缎面绣

04

834

975

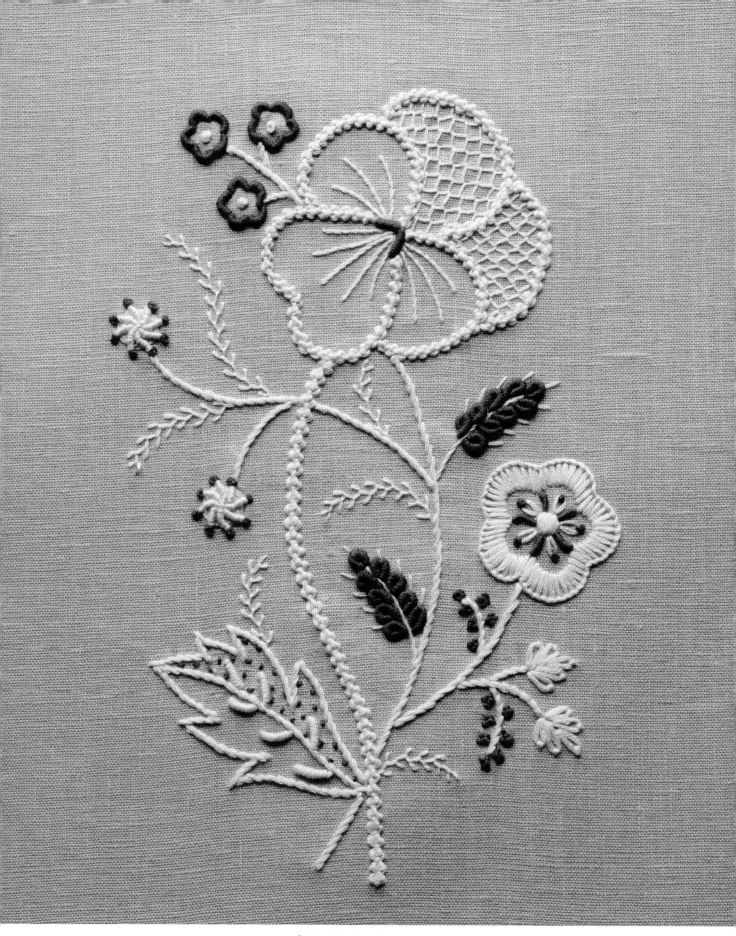

三色堇 [线状针法的立体表现方法]

灵活运用不太常用的针法，
可以表现出立体的效果。

DMC25号刺绣线
01、838
· 将图案放大至110%后使用
· 除指定以外均用2股线
　刺绣
· 除指定以外均用01色
　号的线刺绣

6股线
轮廓绣

838 3股线
绕线绣，绕16圈

固定

6股线
法式结粒绣
绕2圈

838 4股线
绕线绣 > p.39
绕12圈

轮廓绣

6股线
缆绳绣 > p.38

飞鸟绣 > p.40
重叠刺绣填充

3股线
羽毛绣 > p.40

838 4股线
法式结粒绣
绕2圈

6股线
肋骨蛛网绣 > p.41

838 4股线
种子绣 > p.38

6股线
轮廓绣

6股线
绕线绣
绕10圈

6股线
轮廓绣

轮廓绣

838 4股线
绕线雏菊绣 > p.39
绕20圈

直线绣

4股线
雏菊绣

6股线
锁边绣 > p.40

缎面绣

838 4股线
绕线绣
绕10圈

838 4股线
法式结粒绣
绕2圈

6股线
轮廓绣

6股线
雏菊绣

838 3股线
德式结粒绣 > p.38

刺绣顺序
从三色堇的缆绳绣开始刺绣，三色堇用01色号的线刺绣。
接着刺绣粗茎、左右两边的小花和枝叶。容易被破坏形状的绕线绣和点状针法留到最后刺绣。

15种进阶针法

缆绳绣 [Cable Stitch]

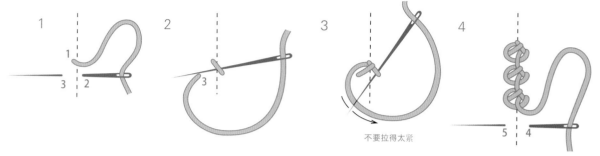

连续做德式结粒绣（参照本页下方"德式结粒绣"）。

钉线格子绣 [Couched Trellis Stitch]

先用竖线和横线绣出粗眼网格，然后对角绣1条斜线。
再用另外的线在上面刺绣固定交叉部分。

种子绣 [Seed Stitch]

变换方向零散地刺绣，针脚要短小。

德式结粒绣 [German Knot Stitch]

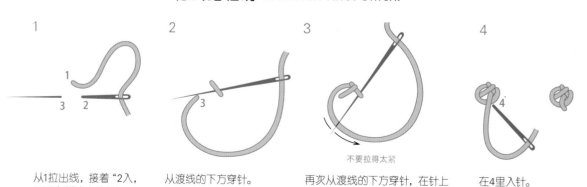

从1拉出线，接着"2入，3出"在绣布上挑针。

从渡线的下方穿针。

再次从渡线的下方穿针，在针上挂线后拉出。

在4里入针。

篮网绣 [Basket Stitch]

等距离绣出竖线，然后交替在竖线上挑针渡线绣出横线，在两端固定。
可以分别增加竖线和横线的根数。

绕线绣 [Bullion Stitch]

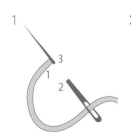

1

从1拉出线，接着
"2入，3出"在绣
布上挑针。

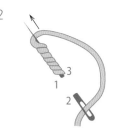

2

在针上绕线，绕得比2、3的针
脚稍微长一点，然后用手指轻
轻捏住针拔出。

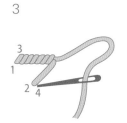

3

在2旁边的4里入
针，将线拉紧。

想要绣出弧度时，增加绕
线的圈数即可。

绕线雏菊绣 [Bullion Daisy Stitch]

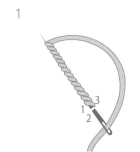

1

从1拉出线，接着"2入，3
出"在绣布上挑针后，在针
上绕线，稍微绕长一点。

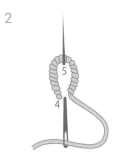

2

用手指轻轻捏住针拔出，
在2旁边的4里入针。从5出
针后，将线拉紧。

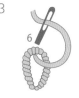

3

在6里入针，压住线环。

4

羽毛绣 [Feather Stitch]

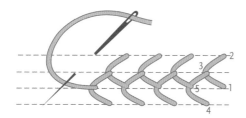

1出，2入。将线拉紧前，从3出针，将渡线挂
在针上。

锁边绣 [Blanket Stitch]

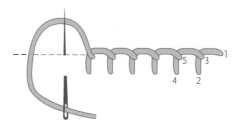

1出，2入。将线拉紧前，从3出针，将渡线挂
在针上。

飞鸟绣 [Fly Stitch]

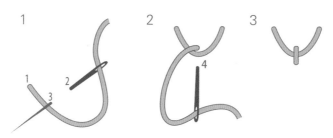

1出，2入。将线拉紧前，从3出针，将渡线挂在针上。在4里入针，
固定渡线。

人字绣 [Herringbone Stitch]

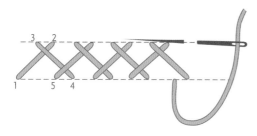

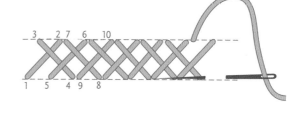

开口人字绣。在上下两条线之间交叉绣线的针法。
针脚之间留出间隔刺绣。

闭口人字绣。在上下两条线之间交叉绣线的针法。
针脚之间不留间隔刺绣。

平针绣 [Running Stitch]

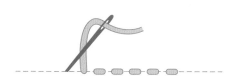

在图案线上针脚均匀地入针、出针。

叶形绣 [Leaf Stitch]

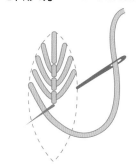

先做1针直线绣，接着按飞鸟绣的要领从叶尖依次往下刺绣。

肋骨蛛网绣 [Ribbed Spider Web Stitch]

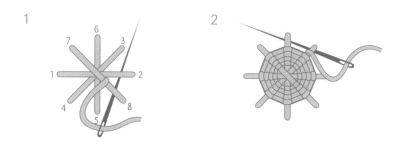

呈放射状渡线后，从中心开始刺绣。一边在渡线上绕1次线，一边逆时针方向穿针。

罗马尼亚绣 [Romanian Stitch]

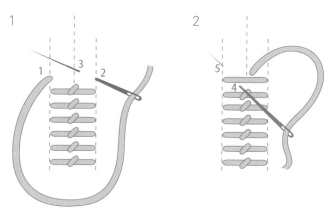

做1针直线绣，然后在中间斜向固定1针。

刺绣作品

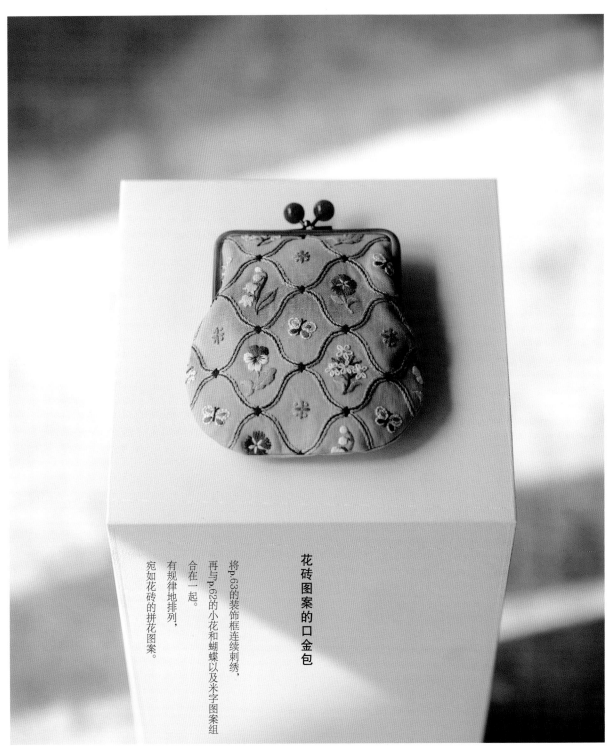

花砖图案的口金包

将p.63的装饰框连续刺绣，
再与p.62的小花和蝴蝶以及米字图案组
合在一起。
有规律地排列，
宛如花砖的拼花图案。

制作方法 > p.88

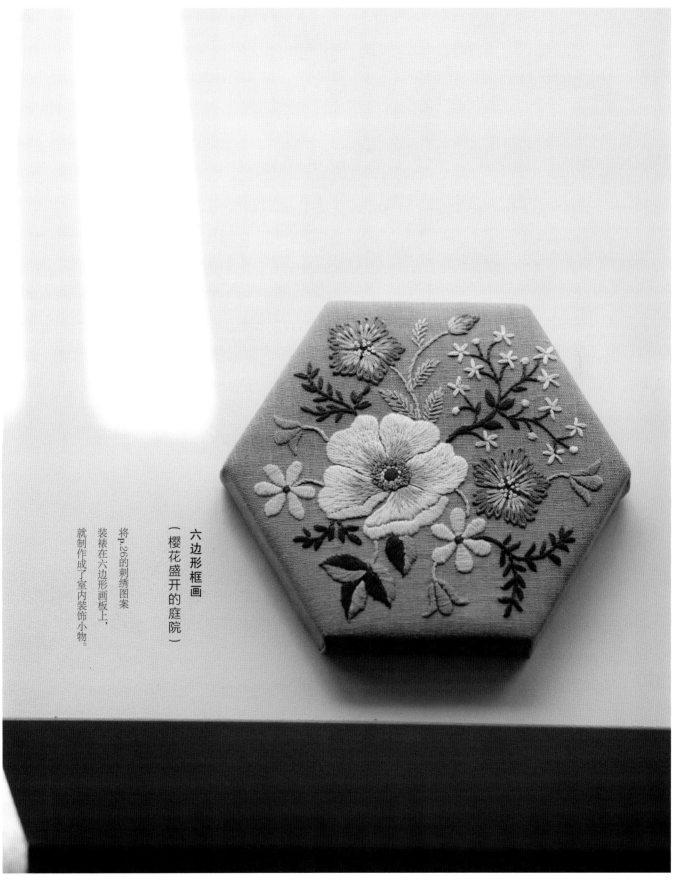

六边形框画
（樱花盛开的庭院）

将p.26的刺绣图案
装裱在六边形画板上，
就制作成了室内装饰小物。

刺绣方法 > p.27 / 框画的装裱方法 > p.95

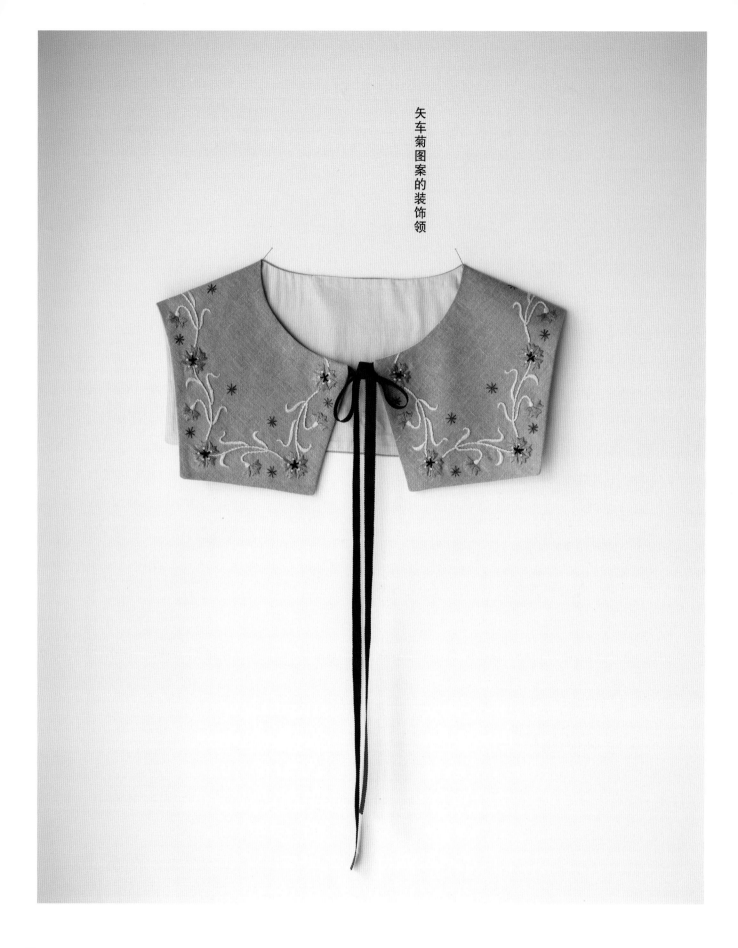

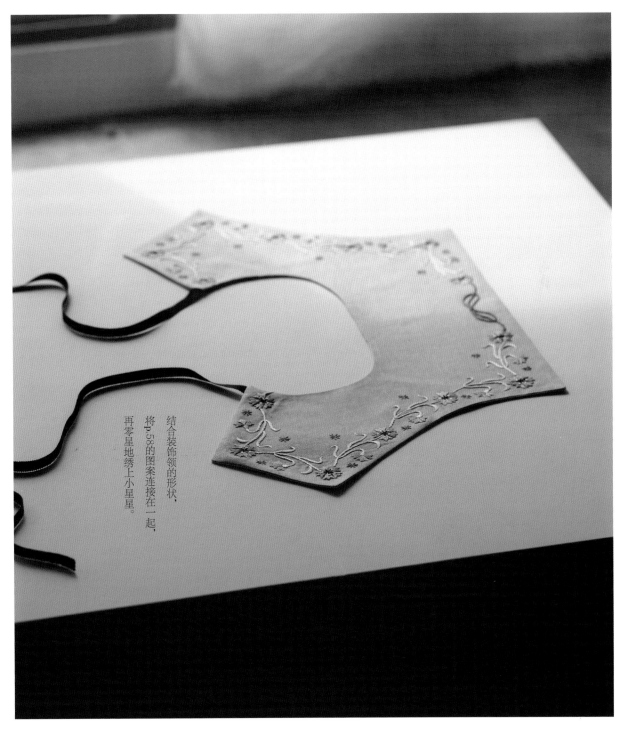

结合装饰领的形状，
将p.58的图案连接在一起，
再零星地绣上小星星。

制作方法 > p.90

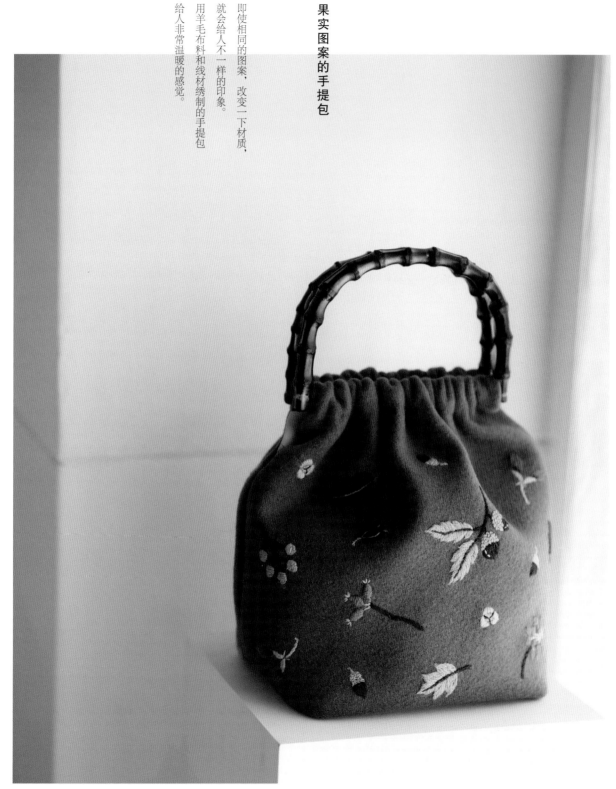

果实图案的手提包

即使相同的图案，改变一下材质，就会给人不一样的印象。用羊毛布料和线材绣制的手提包给人非常温暖的感觉。

制作方法 > p.92 / 描图方法 > p.71

小鸟和小花图案的手帕

使用的小花样选自p.18的图案。
这是从大型图案中选择一个小图案
加以点缀的应用方法。

制作方法 > p.93

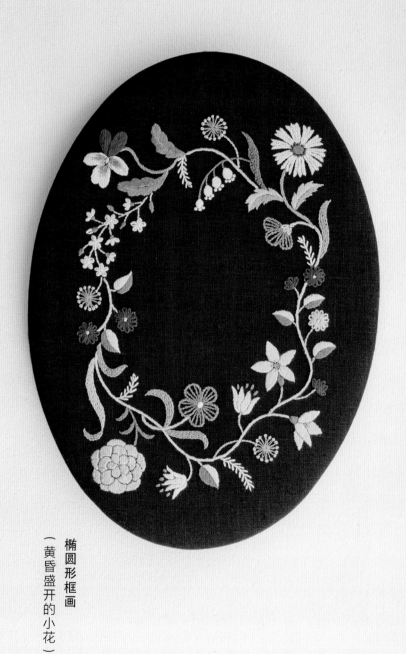

椭圆形框画

（黄昏盛开的小花）

主要使用 8 种基础针法刺绣完成，

充分发挥了各种针法的特点。

刺绣方法 > p.84 / 框画的装裱方法 > p.95

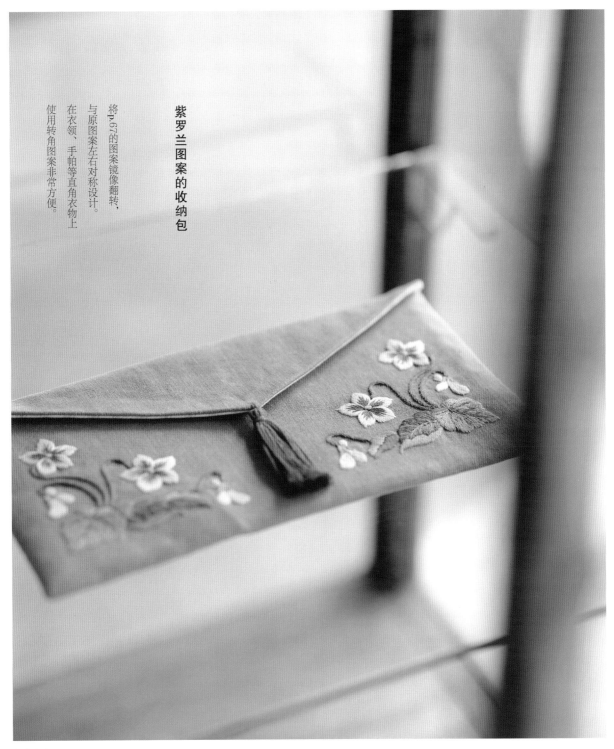

紫罗兰图案的收纳包

将p.67的图案镜像翻转，
与原图案左右对称设计。
在衣领、手帕等直角衣物上
使用转角图案非常方便。

制作方法 > p.85

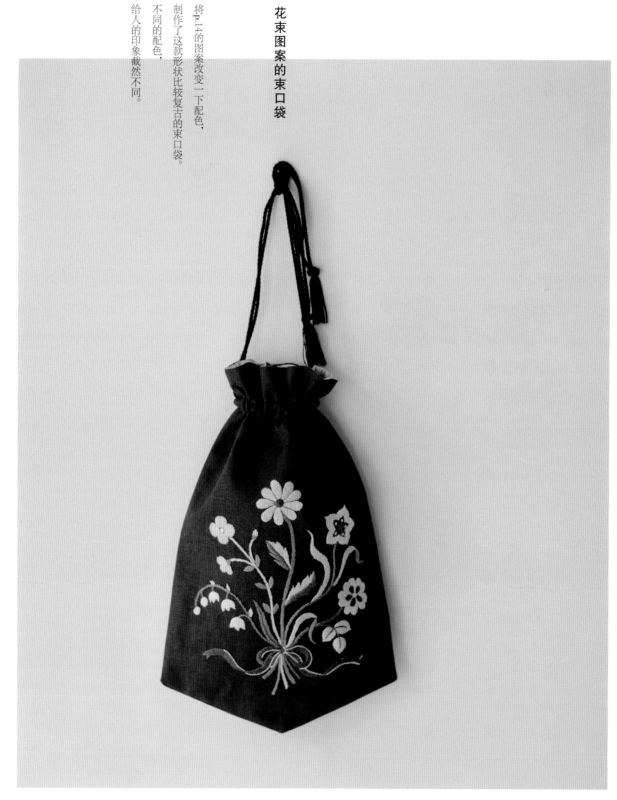

花束图案的束口袋

将p.14的图案改变一下配色，
制作了这款形状比较复古的束口袋。
不同的配色，
给人的印象截然不同。

制作方法 > p.87

2
Arrangement
应用拓展

即使图案相同，改变一下材料和配色，
加上构图设计，可以延伸出无限的可能性。
本章将为大家简单易懂地讲解
刺绣应用变化的方法和思路，
以及各种拓展图案。

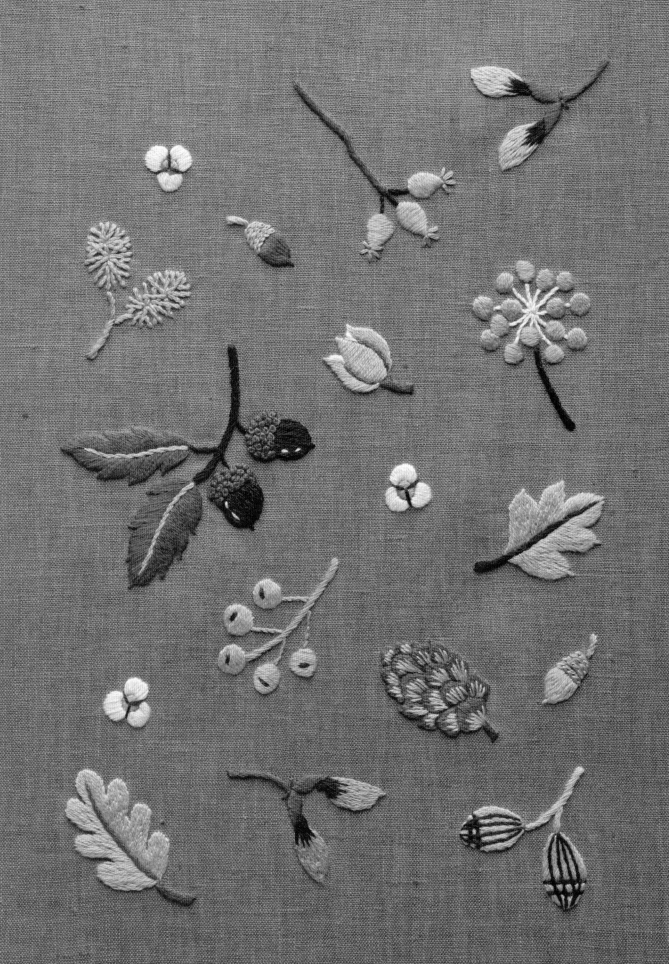

I

[材料 绣线的选择]

即使图案相同，改变底布和绣线的种类，作品就会呈现出不同的感觉。

自由尝试一下绣布和绣线的组合吧。

25号刺绣线（p.52的作品）

在亚麻布上用25号刺绣线刺绣。

这个组合可以将作品表现得很细腻，缎面绣的表面非常漂亮。

绣线的颜色也很丰富，可以通过不同股数表现强弱变化也是其一大优点。

5号刺绣线	羊毛刺绣线

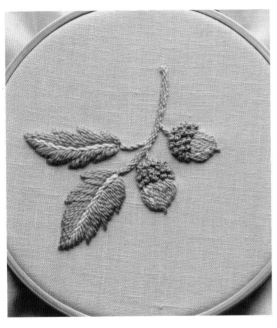

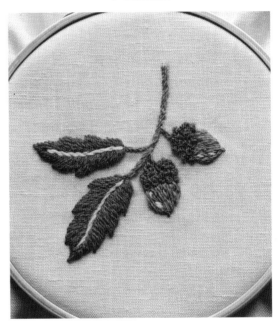

这是p.52的橡实图案，在亚麻布上使用比25号刺绣线更粗的5号刺绣线刺绣的效果。单股使用，粗细均匀。因为直接使用加捻的绣线，刺绣的表面纹理发生了变化。虽然不太适合表现细腻的纹理，但是线迹饱满，更有刺绣的质感。

同样，这是用Appletons品牌的羊毛刺绣线在亚麻布上刺绣的效果。因为是羊毛线，欠缺光泽，但是作品给人温暖的感觉，散发着独特的韵味。也非常适合在羊毛和不织布等面料上刺绣。

果实图样（p.52的作品）/ 刺绣方法 > p.73

II

[配色 绣布和绣线的颜色]

绣布与绣线的颜色搭配不同，作品给人的印象也会大相径庭。

配色是刺绣的一大乐趣。试着探索自己喜欢的配色吧。

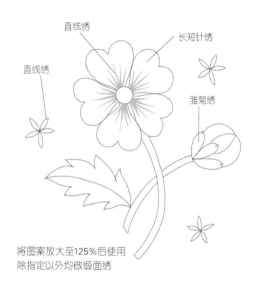

直线绣
长短针绣
直线绣
雏菊绣

将图案放大至125%后使用
除指定以外均做缎面绣

颜色的选择方法

绣线的选色与绣布的颜色有很大关系。
即使绣线的配色相同，只是换一种绣布，
刺绣作品就有可能显得暗沉一点，
或者相反地，更加跳脱一点。
如果感觉颜色不太适合，
就按色相（红、蓝、黄、绿等）、明度（明亮程度）、
彩度（鲜艳程度）这三要素，
从近似色中找一找比较协调的配色。

挑选喜欢的配色时，
建议在自然光下，根据想要的感觉和效果，
按"主要花朵→次要图案"的顺序，
将绣线放在布面上进行比对。

案例1

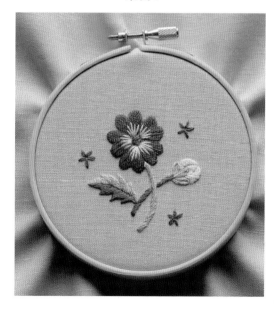

突显主要花朵的配色

红色花朵相对于米色绣布在明度和彩度上反差较大，
形成比较强烈的对比。

案例2

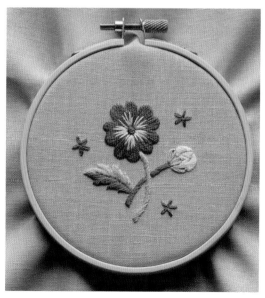

保留案例1绣线的配色，更换绣布

绿色系的绣布和红色的花朵是互补色，
红色显得更红，与绣布同色系的茎部和叶子反而很协调。

案例3

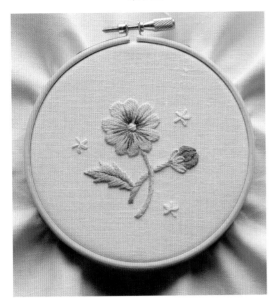

浅色调的统一配色

明度和彩度都比较高，搭配明亮的绣布看上去非常和谐。

建议用在想让刺绣若隐若现的西式服饰上。

加入明度稍低的颜色会增加层次感，起到收拢视觉的效果。

案例4

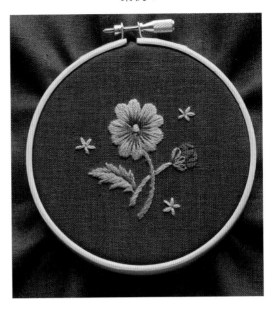

深色调的统一配色

明度和彩度较低的配色给人沉稳的印象。

刺绣与绣布过于融为一体，感觉太朴素时，

可以加入些许彩度较高的亮色进行调节。

案例5

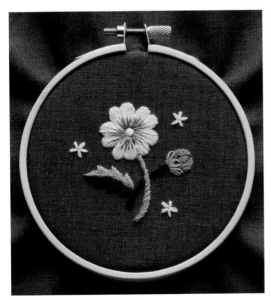

相同色系的统一配色

蓝色绣布加上蓝色系的绣线，

给人和谐统一的印象。

即使色系相同，

通过明度、彩度、色调增加对比性，

作品就不会显得单调。

案例6

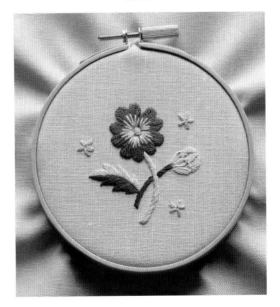

不同色系的组合

比如，在暖色系的绣布上只用冷色系的绣线刺绣，

刺绣看上去可能有点浮在表面的感觉。

此时，夹杂白色或接近绣布的颜色中和一下，

或者改成色相接近的颜色（如红色、黄色等），整体效果会更加和谐。

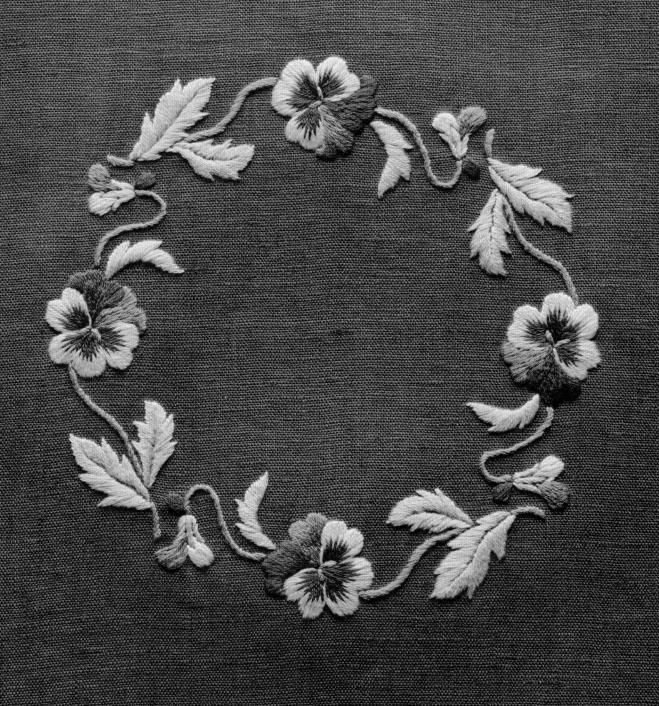

III

[图案1 简单的构图]

用1种图案尝试不同的构图方式吧。

将图案复印下来,拼接或者旋转、翻转,可以构成各种新的图案。

基础图案

案例1

左右翻转

案例2

横向放倒,左右对称

案例3

连续拼接

案例4

一边翻转一边连续拼接

案例5

排列成圆形(p.56的作品)

角堇花环(p.56的作品) / 刺绣方法 > p.74

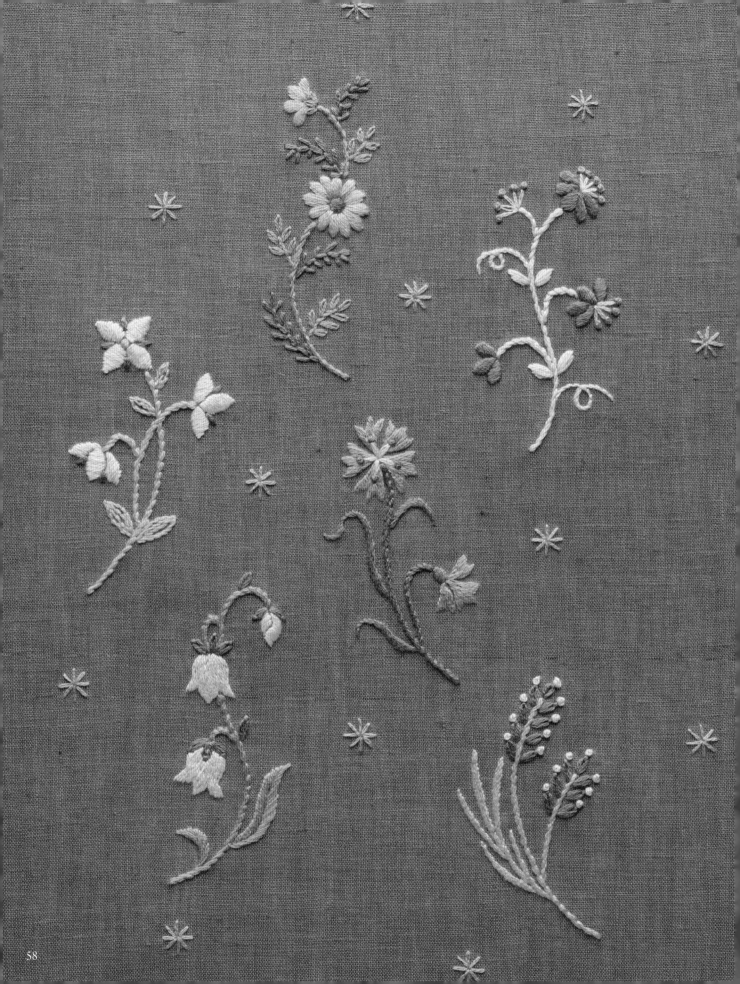

IV

[图案2 巧妙的构图]

图案除了简单拼接外，还可以根据作品的外形需要增加或减少图案细节，

也可以组合若干种图案，构成布面纹样。

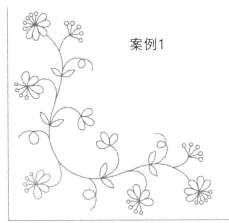

案例1

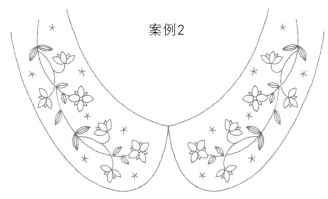

案例2

在直角区域构图的情况

将图案左右对称翻转后进行排列。

虽然比较匀称，但是转角多出一点空隙。

在空白处加上1朵图案中的小花就更加完美了。

结合作品形状构图的情况

沿着衣领的弧度，适当调整角度纵向连接图案。

在间隔有点开的空隙处增加了图案中的叶片。

案例3 设计纺织品风格的图案

随意排列

旋转1个图案，交错排列。

调整空隙，使整体看上去错落有致。

有规律地排列

将同一方向的图案

均匀地斜向错位排列。

在空隙处加上细小的图案。

组合图案

在框架中加入若干种图案，

有序排列，整体效果非常和谐。

排列花草(p.58的作品) / 刺绣方法 > p.75

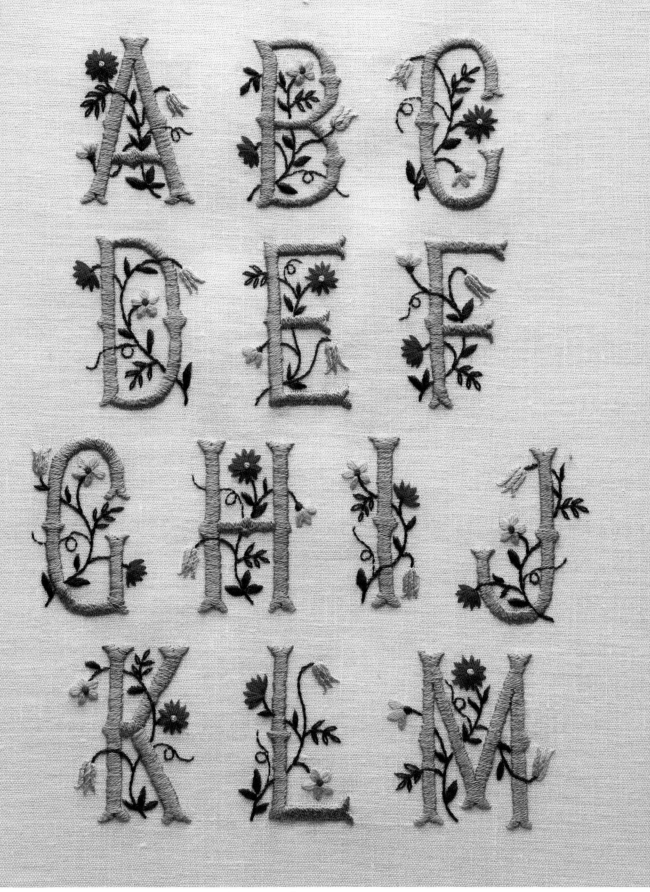

拓展图案 字母图样

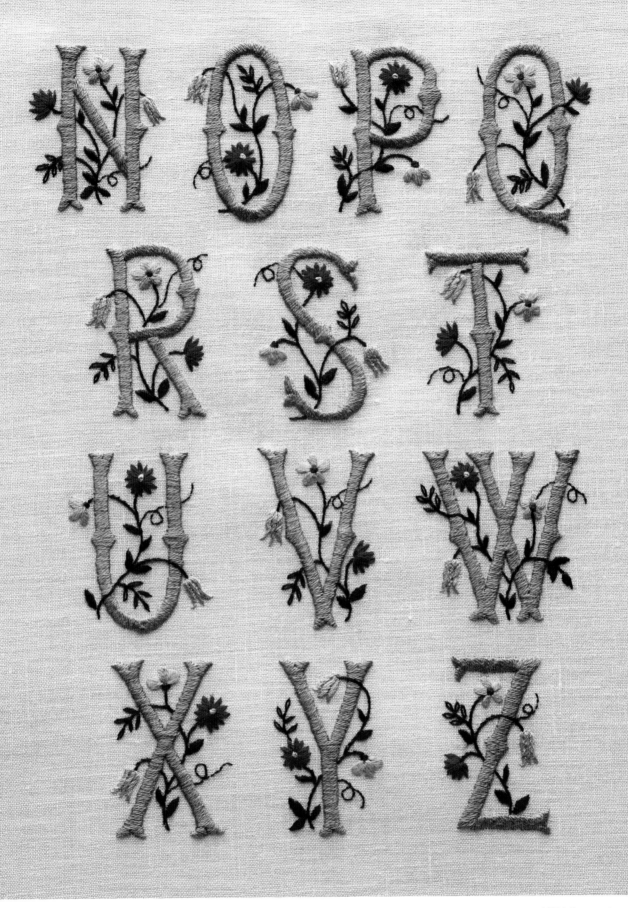

刺绣方法 > p.76、77

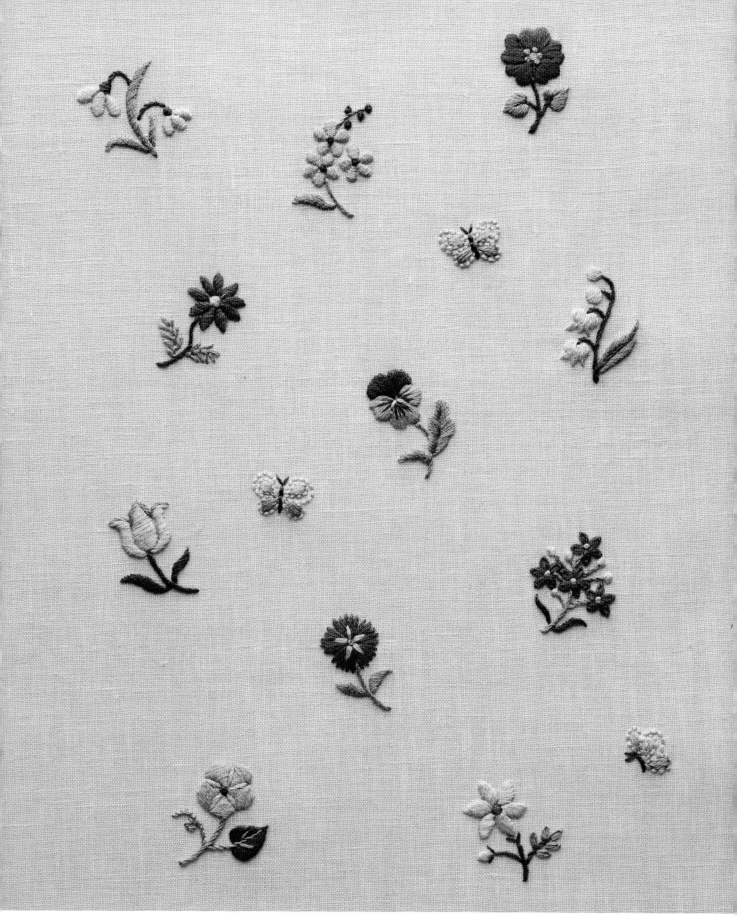

小花和蝴蝶

刺绣方法 > p.78

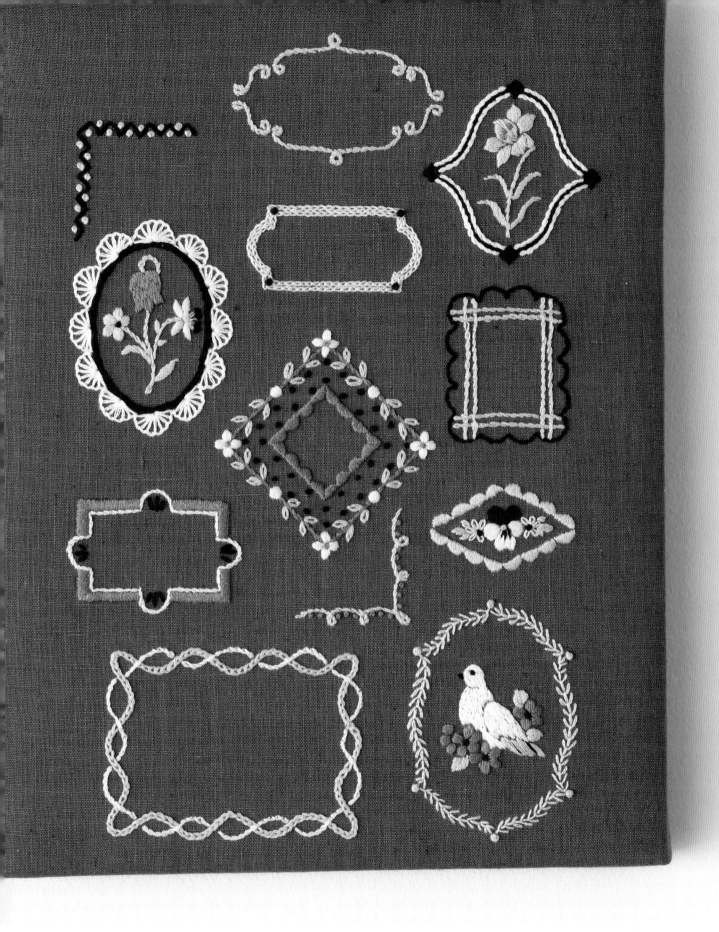

装饰框

刺绣方法 > p.79

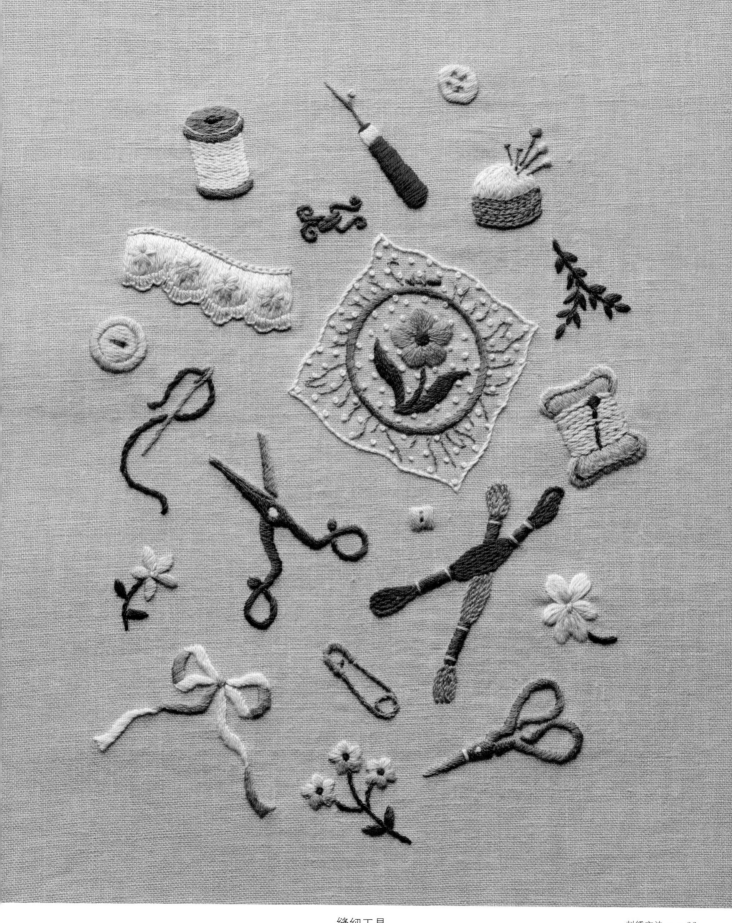

縫纫工具

刺绣方法 > p.80

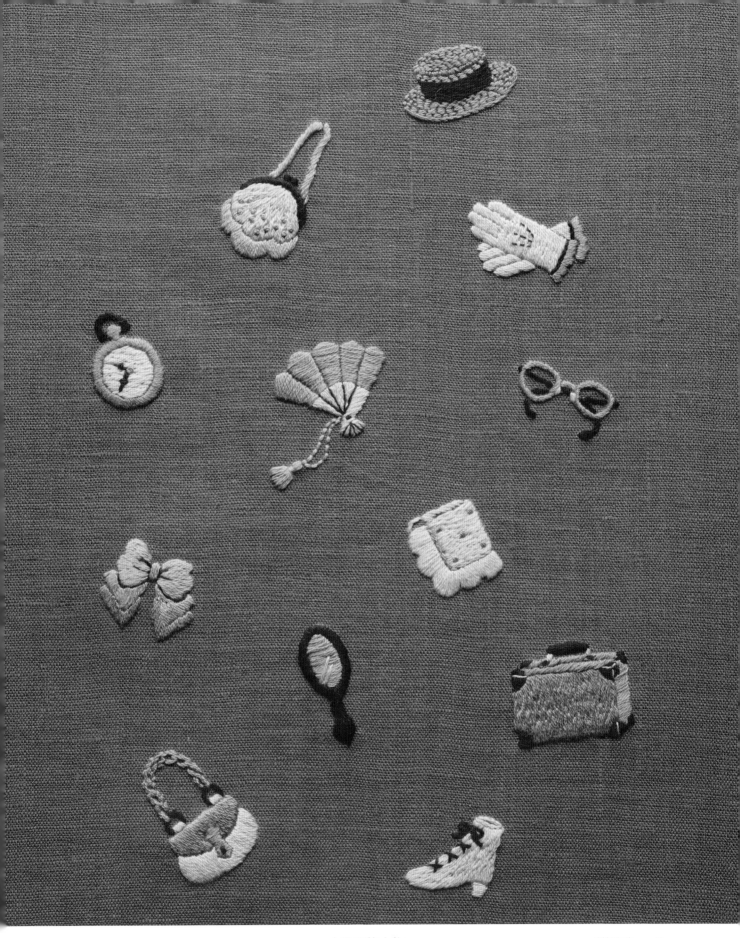

古典配饰小物

刺绣方法 > p.81

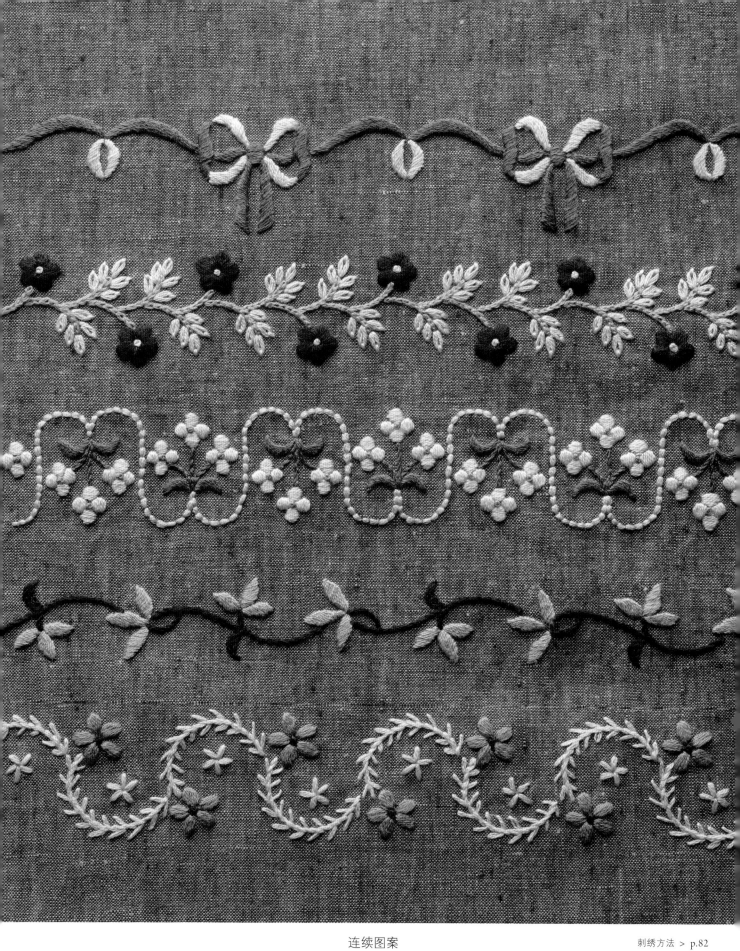

连续图案

刺绣方法 > p.82

转角图案

刺绣方法 > p.83

材料和工具 ［材料］

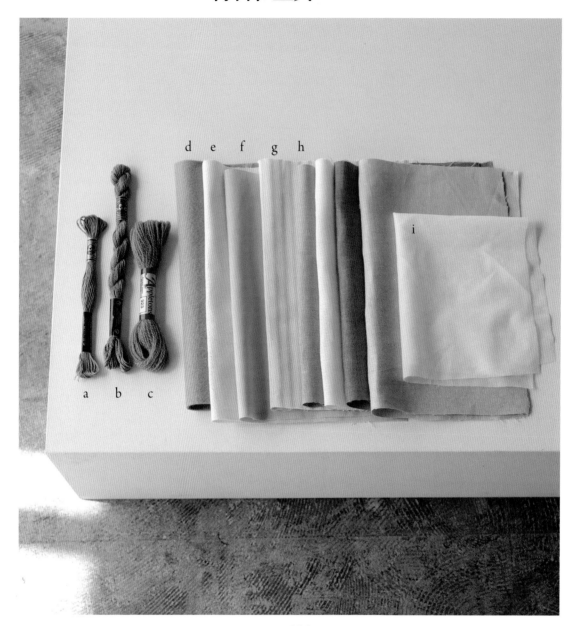

本书使用的绣线

a DMC25号刺绣线
　由6股细线合捻成1根线。一股一股抽出来使用。

b DMC5号刺绣线（Coton Perlé）
　直接使用加捻状态的单股线。

c Appletons羊毛刺绣线
　直接使用加捻状态的单股线。

绣布

d 羊毛面料/建议使用缩绒的、布纹比较密实的羊毛面料。羊毛
　织物等不适合刺绣。

e 棉布/建议使用布纹细密、不太厚的棉布。

f, g 棉麻布/建议使用布纹细密、不太厚的棉麻布。

h 亚麻布/建议使用织线均匀、布纹细密、不太厚的亚麻布。

i 黏合衬/使用可以熨烫粘贴的、薄一点的针织黏合衬。

[绣线的准备]

25 号刺绣线

1

取下标签。

2

小心地解开,将整根线对折后,再折成3折。

3

折成3折的状态下,从一端穿入标签,再对折。将两端的线环剪断。

4

轻轻地捻合在一起,以免散乱。

挑出细线

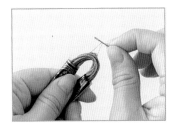

在标签之间从捻合的6股线中一股一股地将线挑出后使用。

5 号刺绣线

取下标签后是比较大的线环状态。从一端穿入标签,与25号刺绣线一样剪断线环后捻合在一起。

[绣布的准备]

整理布纹(按纸型裁剪布料前)

1

粗裁布料,比所需尺寸大一圈。

2

在布边剪一小口,从豁口处抽出纱线。

3

直接将线拉出,从布的一端到另一端抽出一条布纹。

4

在抽出线的位置剪掉多余部分。用相同方法抽出经纬纱线,沿着布纹剪掉多余部分。

5

在足够多的水中浸泡1小时左右,轻柔地脱水后放在阴凉处晾干。在半干的状态下进行熨烫,将布料的四个边角整理成直角状态。

粘贴黏合衬

将黏合衬重叠在绣布上,四周比绣布小1cm左右,熨烫粘贴。

［工具］

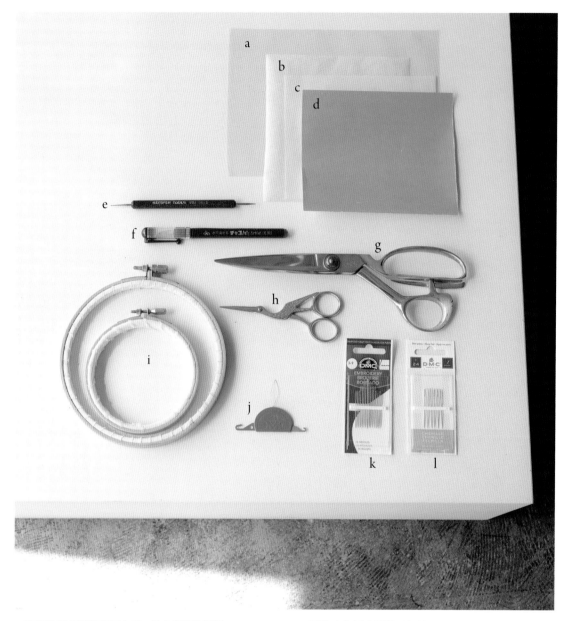

a 玻璃纸/描图时放在最上面，防止划破描图纸。

b 描图纸/用于从书上描下图案，转印到布面上。

c 拼缝衬纸/在羊毛等不易描图的布料上刺绣时使用。

d 复写纸/单面复写纸。选择与绣布反差较大的颜色。
　水消型的复写纸比较方便。

e 描图笔/描图时使用的铁笔。

f 记号笔/图案看不清时可以补画。使用水消笔比较方便。

g 布用剪刀/裁剪布料时使用。

h 线用剪刀/剪线时使用。

i 绣绷/夹住绣布绷紧后刺绣。
　尺寸以直径10~12cm为宜。
　在内框缠上滚边条可以防止损伤绣布。

j 穿线器/将线穿在针上的辅助工具。

k 法式刺绣针/与手缝针相比，针头更尖，针鼻儿更大。
　根据绣线的股数选择合适的刺绣针。

l 羊毛线刺绣针/适用于羊毛刺绣线的针。
　针头尖锐，针鼻儿较大。

[刺绣针的选择方法]

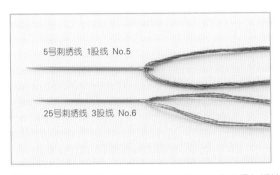

绣线	股数	针号
25号刺绣线	1股线	No.10
	2股线	No.9
	3~4股线	No.7~5
	5股线	No.5~3
	6股线	No.1
5号刺绣线	No.5	
羊毛刺绣线	羊毛线刺绣针No.24	

为了绣出精美的作品，要根据绣线的种类和股数选择刺绣针的号数。
号数不同，针鼻儿大小、针的粗细和长度也有细微的差异。
对应的针号因厂家而异，务必加以确认（右表以DMC刺绣针为例，供大家参考）。

[描图方法]

普通绣布

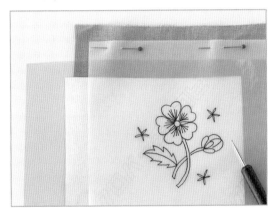

用珠针固定绣布和图案。
将复写纸朝向布面放在中间，
最上面放玻璃纸，用描图笔从上面描图。

羊毛绣布

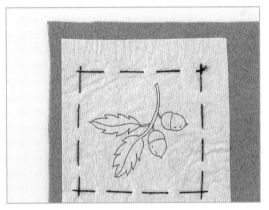

用拼缝衬纸描好图案，
然后用熨斗轻轻熨烫，粘贴在绣布上。
在刺绣部分的周围用大针脚疏缝固定，
直接在衬纸上面刺绣，
最后撕掉衬纸即可。

[整烫方法]

水消型图案可以用喷雾器喷上水消除痕迹。
先铺一块干净的毛巾，然后将作品正面朝下放在毛巾上，
再在作品反面放上一块垫布开始熨烫。
垫布用薄一点的棉布和亚麻布也没关系，
不过建议使用丝质欧根纱，以便看清楚刺绣的样子。

［刺绣起点与刺绣终点］

面状针法的刺绣起点

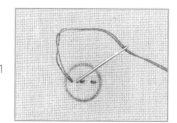

1

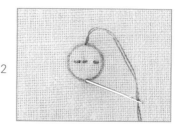

2

先在针迹要覆盖的部分平针绣2~3针，然后往回绣1针。

与步骤1刺绣起点的针脚呈垂直方向渡线。

线状针法的刺绣起点

1

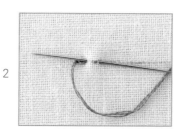

2

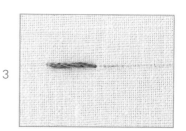

3

在图案线上绣1针。

从图案的一端开始刺绣。

绣上几针就可以藏住起点的针脚。

线状针法的刺绣起点（利用面状针法的反面）

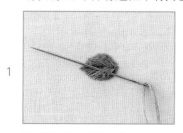

1

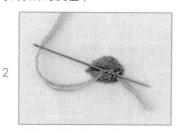

2

3

在面状针法的反面穿线。

错开一点位置往回穿针。

在正面的图案线上出针，开始照常刺绣。

面状针法的刺绣终点

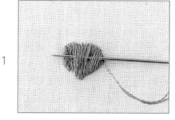

1

2

线状针法的刺绣终点

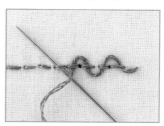

在面状针法的反面内侧穿线。

错开一点位置往回穿针，在针脚边上剪掉多余的线。

在反面针脚里往回穿线，拉好线头固定后剪断。

制作方法和刺绣图案

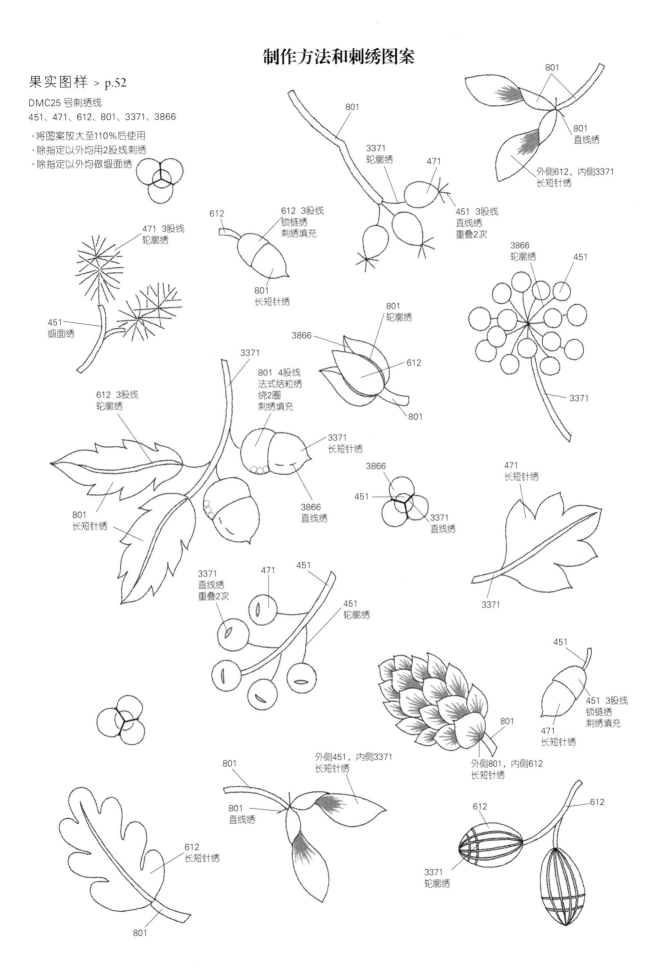

果实图样 > p.52

DMC25 号刺绣线

451、471、612、801、3371、3866

· 将图案放大至110%后使用
· 除指定以外均用2股线刺绣
· 除指定以外均做缎面绣

471 3股线
轮廓绣

451
缎面绣

612

612 3股线
锁链绣
刺绣填充

801
长短针绣

801
轮廓绣

3371
轮廓绣

471

451 3股线
直线绣
重叠2次

801

801
直线绣

外侧612，内侧3371
长短针绣

3866
轮廓绣

451

3371

3866

801
轮廓绣

612

801

3371

612 3股线
轮廓绣

3371
801 4股线
法式结粒绣
绕2圈
刺绣填充

3371
长短针绣

801
长短针绣

3866
直线绣

3866
451
3371
直线绣

471
长短针绣

3371

3371
直线绣
重叠2次

471
451

451
轮廓绣

451

451 3股线
锁链绣
刺绣填充

471
长短针绣

801

外侧801，内侧612
长短针绣

801

801
直线绣

外侧451，内侧3371
长短针绣

612
长短针绣

612

612

3371
轮廓绣

801

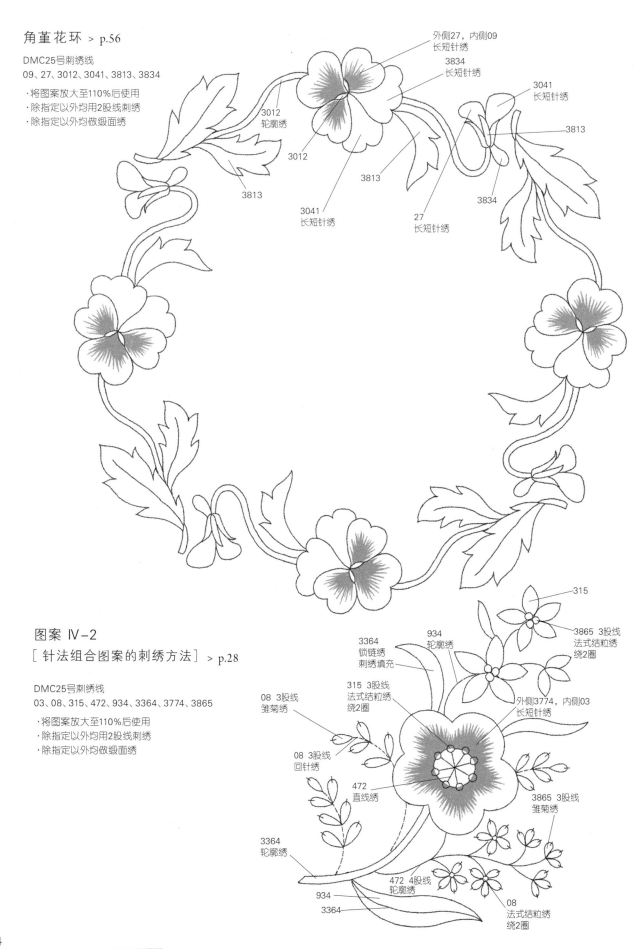

角菫花环 > p.56

DMC25号刺绣线
09、27、3012、3041、3813、3834

· 将图案放大至110%后使用
· 除指定以外均用2股线刺绣
· 除指定以外均做缎面绣

外侧27，内侧09
长短针绣

3834
长短针绣

3041
长短针绣

3012
轮廓绣

3813

3813

3041
长短针绣

3813

3834

27
长短针绣

图案 IV-2

[针法组合图案的刺绣方法] > p.28

DMC25号刺绣线
03、08、315、472、934、3364、3774、3865

· 将图案放大至110%后使用
· 除指定以外均用2股线刺绣
· 除指定以外均做缎面绣

315

3865 3股线
法式结粒绣
绕2圈

934
轮廓绣

3364
锁链绣
刺绣填充

315 3股线
法式结粒绣
绕2圈

外侧3774，内侧03
长短针绣

08 3股线
雏菊绣

08 3股线
回针绣

472
直线绣

3865 3股线
雏菊绣

3364
轮廓绣

472 4股线
轮廓绣

934

3364

08
法式结粒绣
绕2圈

74

排列花草 > p.58

DMC25号刺绣线
317、453、833、841、3859

·将图案放大至110%后使用
·除指定以外均用2股线刺绣

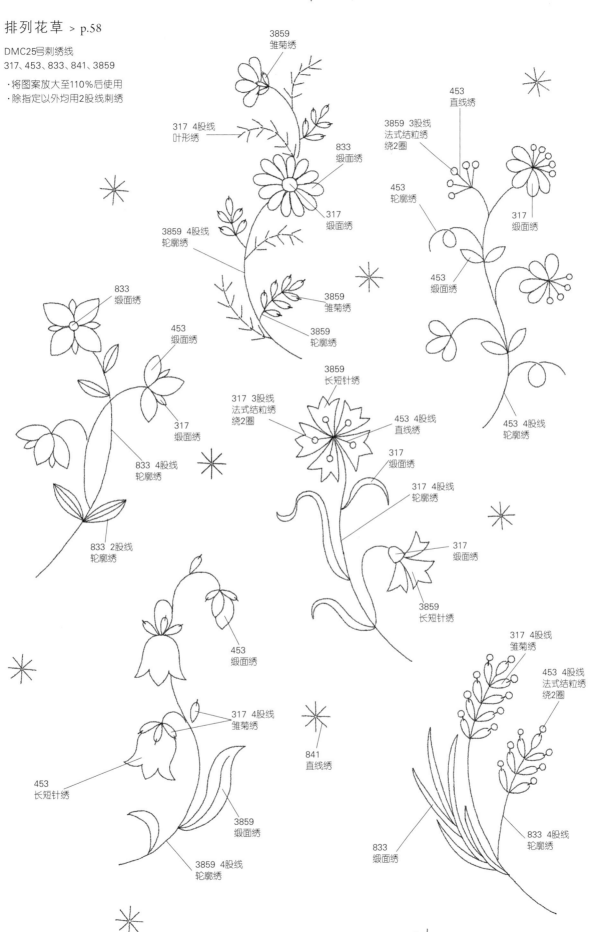

3859
雏菊绣

317 4股线
叶形绣

833
缎面绣

317
缎面绣

3859 4股线
轮廓绣

833
缎面绣

453
缎面绣

317
缎面绣

833 4股线
轮廓绣

833 2股线
轮廓绣

3859
雏菊绣

3859
轮廓绣

453
直线绣

3859 3股线
法式结粒绣
绕2圈

453
轮廓绣

453
缎面绣

317
缎面绣

453 4股线
轮廓绣

3859
长短针绣

317 3股线
法式结粒绣
绕2圈

453 4股线
直线绣

317
缎面绣

317 4股线
轮廓绣

317
缎面绣

3859
长短针绣

453
缎面绣

317 4股线
雏菊绣

841
直线绣

453
长短针绣

3859
缎面绣

3859 4股线
轮廓绣

317 4股线
雏菊绣

453 4股线
法式结粒绣
绕2圈

833 4股线
轮廓绣

833
缎面绣

DMC25号刺绣线
03、07、734、918、3031

· 将图案放大至110%后使用
· 除指定以外均做缎面绣
· 字母全部用07色号
 的2股线做缎面绣

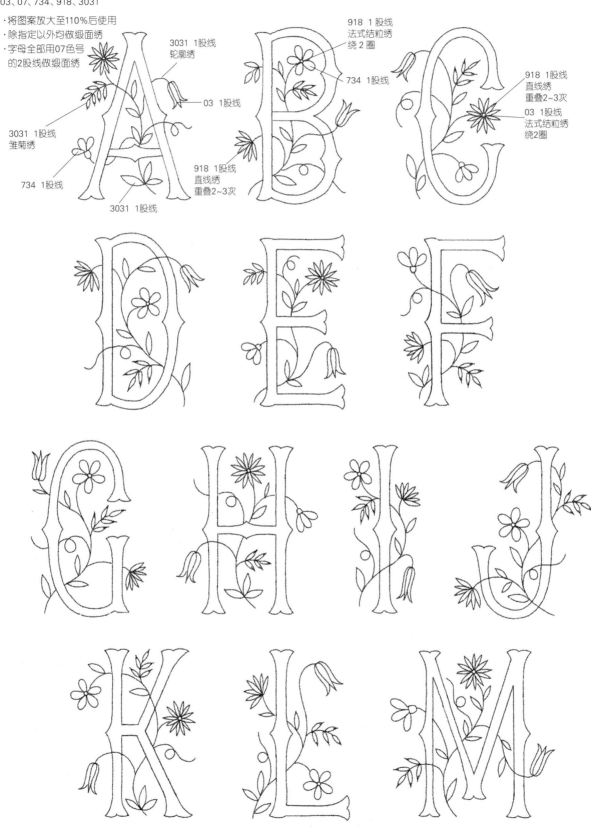

3031 1股线
轮廓绣

03 1股线

3031 1股线
雏菊绣

734 1股线

3031 1股线

918 1股线
法式结粒绣
绕2圈

734 1股线

918 1股线
直线绣
重叠2~3次

918 1股线
直线绣
重叠2~3次

03 1股线
法式结粒绣
绕2圈

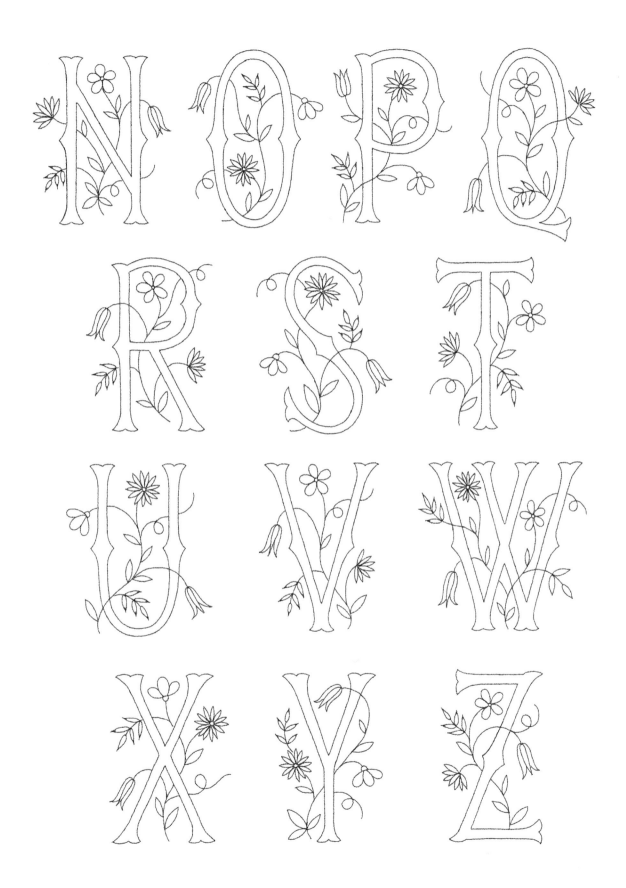

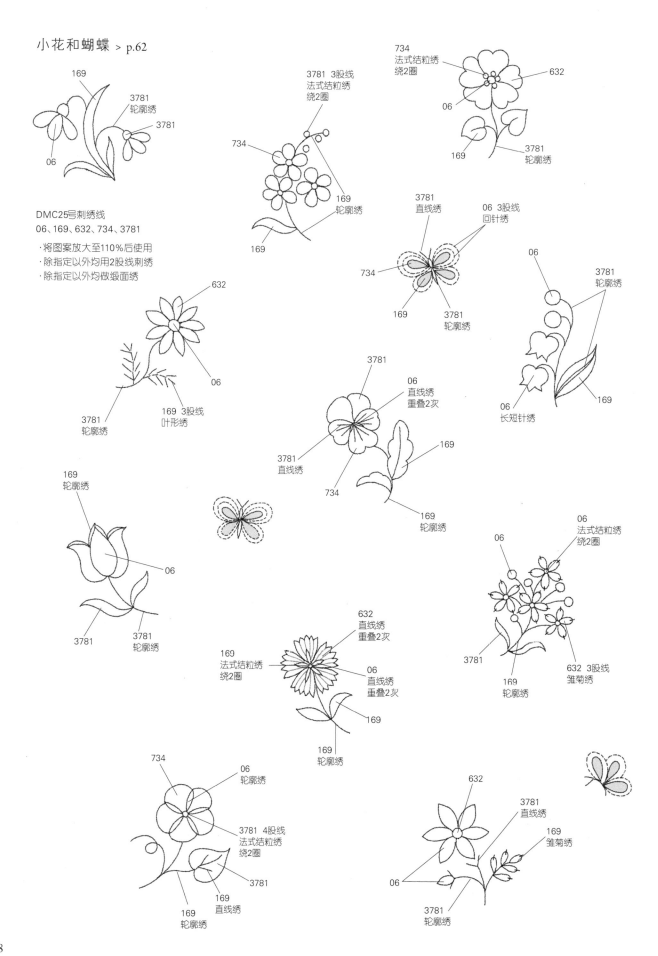

169
3781
轮廓绣
3781
06

3781 3股线
法式结粒绣
绕2圈
734
169
轮廓绣
169

734
法式结粒绣
绕2圈
632
06
169
3781
轮廓绣

DMC25号刺绣线
06、169、632、734、3781

·将图案放大至110%后使用
·除指定以外均用2股线刺绣
·除指定以外均做缎面绣

3781
直线绣
06 3股线
回针绣
734
169
3781
轮廓绣

06
3781
轮廓绣
06
长短针绣
169

632
06
3781
轮廓绣
169 3股线
叶形绣

3781
06
直线绣
重叠2次
3781
直线绣
734
169
169
轮廓绣

169
轮廓绣
06
3781
3781
轮廓绣

06
法式结粒绣
绕2圈
06
3781
169
轮廓绣
632 3股线
雏菊绣

632
直线绣
重叠2次
169
法式结粒绣
绕2圈
06
直线绣
重叠2次
169
169
轮廓绣

734
06
轮廓绣
3781 4股线
法式结粒绣
绕2圈
3781
169
直线绣
169
轮廓绣

632
3781
直线绣
169
雏菊绣
06
3781
轮廓绣

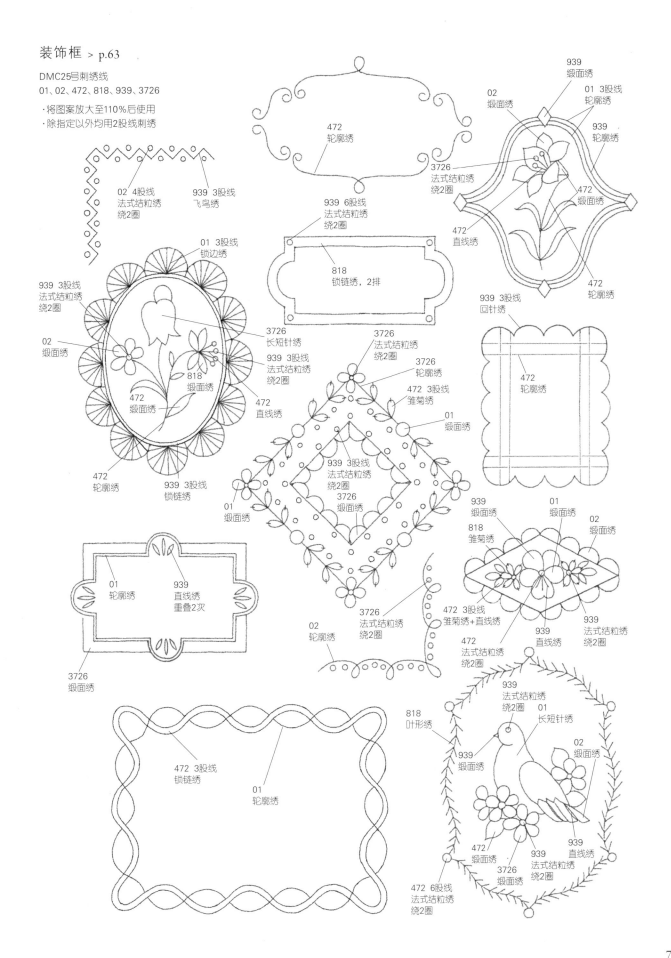

装饰框 > p.63

DMC25号刺绣线
01、02、472、818、939、3726

·将图案放大至110%后使用
·除指定以外均用2股线刺绣

472
轮廓绣

02 4股线
法式结粒绣
绕2圈

939 3股线
飞鸟绣

02
缎面绣

01 3股线
轮廓绣

939
缎面绣

939
缎面绣

01 3股线
轮廓绣

3726
法式结粒绣
绕2圈

472
缎面绣

472
直线绣

472
轮廓绣

939 6股线
法式结粒绣
绕2圈

818
锁链绣，2排

01 3股线
锁边绣

939 3股线
法式结粒绣
绕2圈

02
缎面绣

3726
长短针绣

939 3股线
法式结粒绣
绕2圈

818
缎面绣

472
缎面绣

472
直线绣

472
轮廓绣

939 3股线
锁链绣

939 3股线
回针绣

472
轮廓绣

3726
法式结粒绣
绕2圈

3726
轮廓绣

472 3股线
雏菊绣

01
缎面绣

939 3股线
法式结粒绣
绕2圈

3726
缎面绣

01
缎面绣

939
缎面绣

01
缎面绣

818
雏菊绣

02
缎面绣

01
轮廓绣

939
直线绣
重叠2次

3726
缎面绣

472 3股线
雏菊绣+直线绣

472
法式结粒绣
绕2圈

472
直线绣

939
直线绣

939
法式结粒绣
绕2圈

3726
法式结粒绣
绕2圈

02
轮廓绣

472 3股线
锁链绣

01
轮廓绣

818
叶形绣

939
法式结粒绣
绕2圈

01
长短针绣

02
缎面绣

939
缎面绣

472
缎面绣

3726
缎面绣

939
法式结粒绣
绕2圈

939
直线绣

472 6股线
法式结粒绣
绕2圈

DMC25号刺绣线
04、168、738、819、844、902、935、3859、3862、3865

· 将图案放大至110%后使用
· 除指定以外均用2股线刺绣
· 除指定以外均做缎面绣

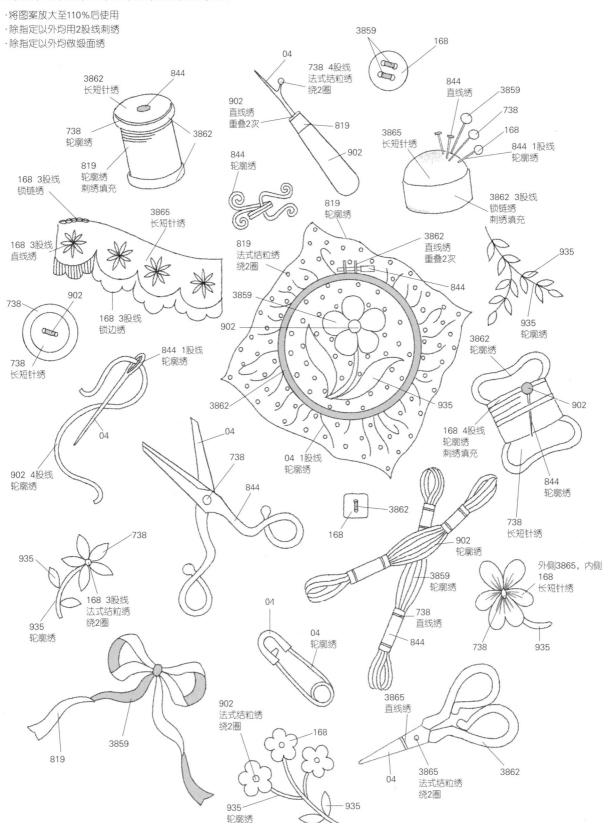

3862
长短针绣

844

738
轮廓绣

3862

819
轮廓绣
刺绣填充

168 3股线
锁链绣

168 3股线
直线绣

3865
长短针绣

738
902

738
长短针绣

844 1股线
轮廓绣

902 4股线
轮廓绣

04

04

738

844

04

735

04

902
法式结粒绣
绕2圈

935
轮廓绣

738

168 3股线
法式结粒绣
绕2圈

935
轮廓绣

819

3859

04

738 4股线
法式结粒绣
绕2圈

902
直线绣
重叠2次

819

902

844
轮廓绣

819
轮廓绣

819
法式结粒绣
绕2圈

3859

902

3862

935

04 1股线
轮廓绣

3862

168

04
轮廓绣

902
法式结粒绣
绕2圈

168

935
轮廓绣

935

3859

3865
长短针绣

844
直线绣

168

844 1股线
轮廓绣

3862 3股线
锁链绣
刺绣填充

935

935
轮廓绣

3862
直线绣
重叠2次

844

3862
轮廓绣

168 4股线
轮廓绣
刺绣填充

844
轮廓绣

738
长短针绣

902
轮廓绣

3859
轮廓绣

738
直线绣

844

外侧3865，内侧
168
长短针绣

738

935

3865
直线绣

3865
法式结粒绣
绕2圈

3862

04

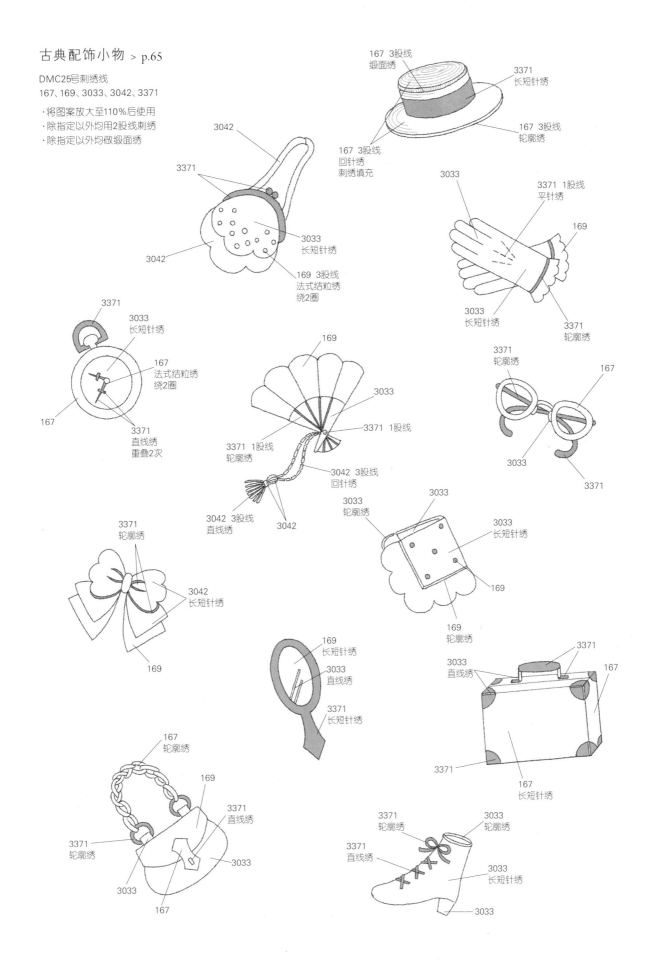

古典配饰小物 > p.65

DMC25号刺绣线
167、169、3033、3042、3371

· 将图案放大至110%后使用
· 除指定以外均用2股线刺绣
· 除指定以外均做缎面绣

167 3股线
缎面绣

3371
长短针绣

167 3股线
轮廓绣

167 3股线
回针绣
刺绣填充

3042

3371

3033
长短针绣

3042

169 3股线
法式结粒绣
绕2圈

3033

3371 1股线
平针绣

169

3033
长短针绣

3371
轮廓绣

3371
轮廓绣

167

3033

3371

3371

3033
长短针绣

167
法式结粒绣
绕2圈

167

3371
直线绣
重叠2次

169

3033

3371 1股线

3371 1股线
轮廓绣

3042 3股线
回针绣

3042 3股线
直线绣

3042

3033
轮廓绣

3033

3033
长短针绣

169

169
轮廓绣

3371
轮廓绣

3042
长短针绣

169

169
长短针绣

3033
直线绣

3371
长短针绣

3371
直线绣

3033

3033
直线绣

3371

167

3371
167
长短针绣

167
轮廓绣

169

3371
直线绣

3371
轮廓绣

3033

167

3371
轮廓绣

3033
轮廓绣

3371
直线绣

3033
长短针绣

3033

连续图案 > p.66

DMC25号刺绣线

05、168、831、924、3371、3861

· 将图案放大至110%后使用
· 除指定以外均用2股线刺绣
· 除指定以外均做缎面绣

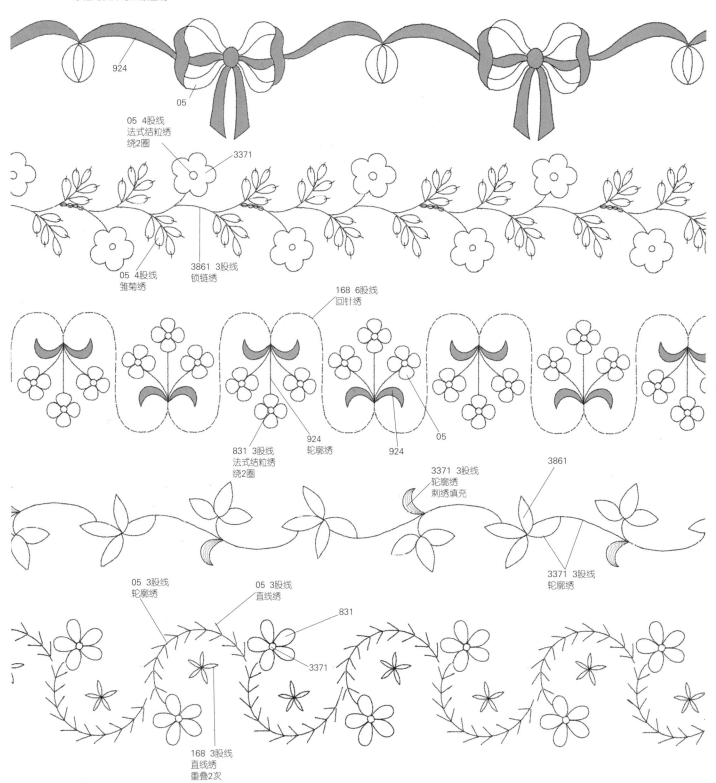

924

05

05　4股线
法式结粒绣
绕2圈
3371

05　4股线
雏菊绣

3861　3股线
锁链绣

168　6股线
回针绣

831　3股线
法式结粒绣
绕2圈

924
轮廓绣

05

924

3371　3股线
轮廓绣
刺绣填充

3861

3371　3股线
轮廓绣

05　3股线
轮廓绣

05　3股线
直线绣

831

3371

168　3股线
直线绣
重叠2次

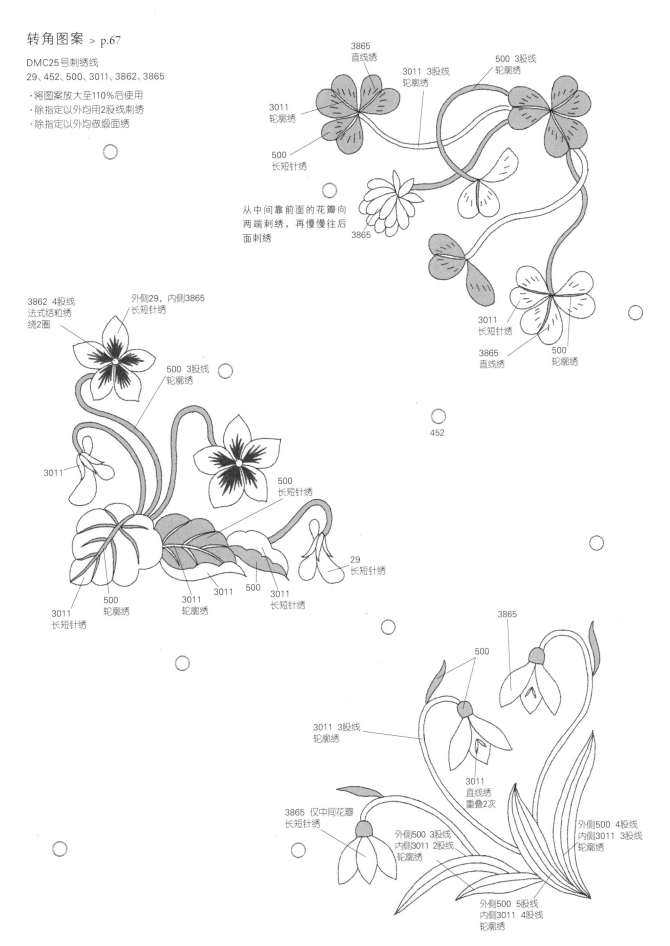

転角图案 > p.67

DMC25号刺绣线
29、452、500、3011、3862、3865

· 将图案放大至110%后使用
· 除指定以外均用2股线刺绣
· 除指定以外均做缎面绣

3865
直线绣

3011 3股线
轮廓绣

500 3股线
轮廓绣

3011
轮廓绣

500
长短针绣

从中间靠前面的花瓣向
两端刺绣，再慢慢往后
面刺绣

3865

3011
长短针绣

3865
直线绣

500
轮廓绣

452

3862 4股线
法式结粒绣
绕2圈

外侧29，内侧3865
长短针绣

500 3股线
轮廓绣

3011

500
长短针绣

29
长短针绣

3011
长短针绣

500
轮廓绣

3011
轮廓绣

3011

500

3011
长短针绣

3865

500

3011 3股线
轮廓绣

3011
直线绣
重叠2次

外侧500 4股线
内侧3011 3股线
轮廓绣

3865 仅中间花瓣
长短针绣

外侧500 3股线
内侧3011 2股线
轮廓绣

外侧500 5股线
内侧3011 4股线
轮廓绣

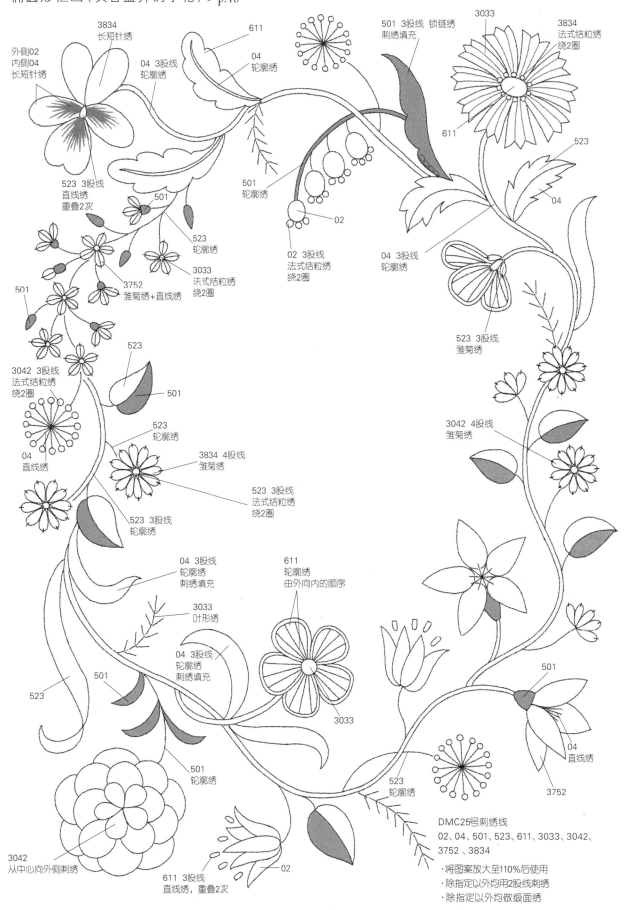

3834
长短针绣

外侧02
内侧04
长短针绣

04 3股线
轮廓绣

611

04
轮廓绣

501 3股线 锁链绣
刺绣填充

3033

3834
法式结粒绣
绕2圈

611

523

04

523 3股线
直线绣
重叠2次

501

523
轮廓绣

3752
雏菊绣+直线绣

3033
法式结粒绣
绕2圈

501
轮廓绣

02

02 3股线
法式结粒绣
绕2圈

04 3股线
轮廓绣

501

523 3股线
雏菊绣

3042 3股线
法式结粒绣
绕2圈

523

501

04
直线绣

523
轮廓绣

3834 4股线
雏菊绣

523 3股线
法式结粒绣
绕2圈

3042 4股线
雏菊绣

523 3股线
轮廓绣

04 3股线
轮廓绣
刺绣填充

611
轮廓绣
由外向内的顺序

3033
叶形绣

04 3股线
轮廓绣
刺绣填充

523

501

3033

501
轮廓绣

501

04
直线绣

523
轮廓绣

3752

3042
从中心向外侧刺绣

611 3股线
直线绣，重叠2次

02

DMC25号刺绣线
02、04、501、523、611、3033、3042、
3752、3834

·将图案放大至110%后使用
·除指定以外均用2股线刺绣
·除指定以外均做缎面绣

84

紫罗兰图案的收纳包

〈DMC25号刺绣线〉
04、3033、3781、3828、3834

〈材料〉
表布（亚麻）35cm×45cm
里布（棉）30cm×40cm
黏合衬 35cm×45cm
直径1.5cm的磁铁子母扣（手缝式）1组

〈成品尺寸〉
纵宽13cm，横长25cm

p.49 〈刺绣和裁剪〉
·粗裁表袋，在反面粘贴黏合衬。
·在表袋上描出刺绣图案和完成线，刺绣。
·在表袋和内袋的反面画出完成线和缝份线，裁剪。

〈缝制方法〉
1. 将表袋和内袋正面相对，留出返口缝合一圈。修剪转角的缝份。
2. 翻至正面，缝合返口。
3. 沿底部往上翻折后缝合两侧，再缝上磁铁子母扣，注意缝合线迹不要露出正面。最后制作流苏并缝好。

裁剪图

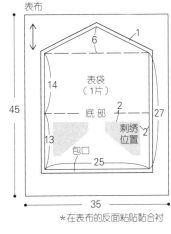
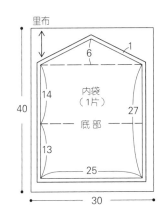

表布　里布

表袋（1片）　内袋（1片）

6　1　14　45　底部　2　27　2　刺绣位置　13　包口　25

6　1　14　40　底部　27　13　25

35　30

＊在表布的反面粘贴黏合衬

制作方法

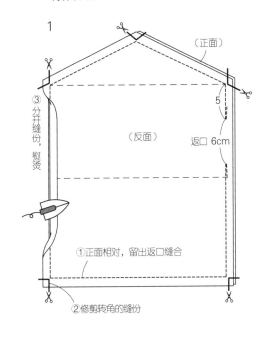

1

（正面）

（反面）

5

返口 6cm

③分开缝份，熨烫

①正面相对，留出返口缝合

②修剪转角的缝份

2

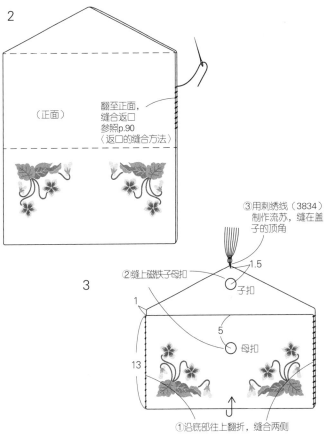

（正面）

翻至正面，缝合返口
参照p.90
〈返口的缝合方法〉

3

③用刺绣线（3834）制作流苏，缝在盖子的顶角

1.5

②缝上磁铁子母扣

子扣

1

5

母扣

13

①沿底部往上翻折，缝合两侧

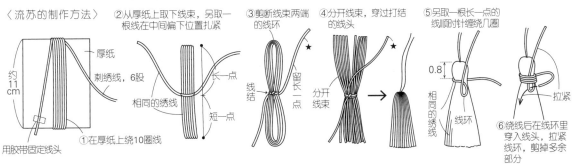

〈流苏的制作方法〉

①从厚纸上取下线束，另取一根线在中间偏下位置扎紧

③剪断线束两端的线环

④分开线束，穿过打结的线头

⑤另取一根长一点的线顺时针缠绕几圈

约11cm

厚纸

刺绣线，6股

相同的绣线

①在厚纸上绕10圈线

用胶带固定线头

长一点

短一点

线结

留长一点

分开线束

0.8

相同的绣线

线环

拉紧

⑥绕线后在线环里穿入线头，拉紧线环，剪掉多余部分

紫罗兰图案的收纳包

p.49

刺绣图案和构图

〈DMC25号刺绣线〉

04、3033、3781、3828、3834

·将p.83的图案放大至110%后排列在指定位置　·除指定以外均用2股线刺绣　·除指定以外均做缎面绣

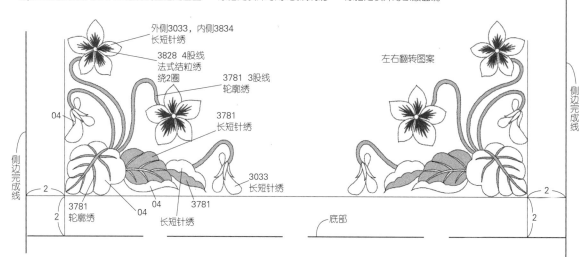

外侧3033，内侧3834
长短针绣

3828 4股线
法式结粒绣
绕2圈

3781 3股线
轮廓绣

左右翻转图案

3781
长短针绣

04

侧边完成线

侧边完成线

3033
长短针绣

2

3781
轮廓绣

2

04

04

3781

长短针绣

底部

2

2

花束图案的束口袋

p.50

·将p.15的图案放大至110%后使用,绣在表袋的中间
·除指定以外均用2股线刺绣
·除指定以外均做缎面绣

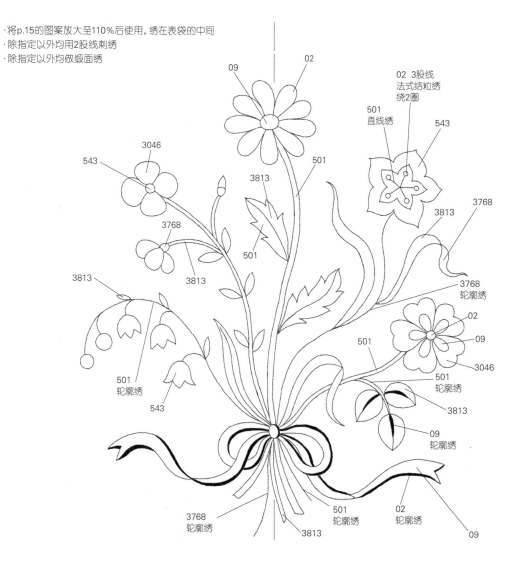

09

02

02 3股线
法式结粒绣
绕2圈

501
直线绣

543

3046

543

3813

501

3768

3768
3813

3768

501

3813

3768

02

3813

09

3046

501

501
轮廓绣

501
轮廓绣

543

3813

09
轮廓绣

3768
轮廓绣

501
轮廓绣

02
轮廓绣

3813

09

花束图案的束口袋

p.50

〈DMC25号刺绣线〉
02、09、501、543、3046、3768、3813

〈材料〉
表布（亚麻）60cm×50cm
里布（棉）50cm×40cm
黏合衬 60cm×50cm
粗0.5cm的棉绳160cm

〈成品尺寸〉
纵宽36cm, 横长20cm

〈刺绣和裁剪〉
· 粗裁表袋，在反面粘贴黏合衬。
 在其中1片表袋上描出刺绣图案和完成线，刺绣。
· 在表袋和内袋布上画出完成线和缝份线，裁剪。

〈缝制方法〉
1. 将表袋和内袋正面相对，缝合袋口。制作2组相同的布片。
2. 将步骤1的2组布片正面相对，留出返口和穿绳孔缝合。
修剪转角的缝份。
3. 翻至正面，缝合返口。将内袋塞入表袋中。
4. 在穿绳孔的上下两条边上各缝一圈，穿入绳子。

裁剪图

表布

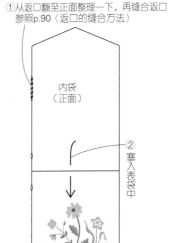

里布

*在表布的反面粘贴黏合衬
*仅在1片表袋上刺绣

制作方法

1

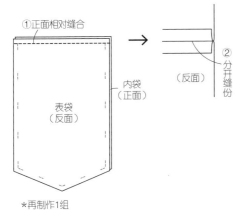

*再制作1组

2

3

①从返口翻至正面整理一下，再缝合返口
参照p.90〈返口的缝合方法〉

4

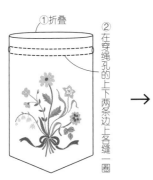

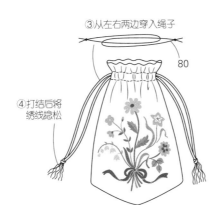

花砖图案的口金包

p.42

〈DMC25号刺绣线〉
167、317、647、3031、3864、3865

〈材料〉
表布（亚麻）50cm×30cm
里布（棉）40cm×25cm
黏合衬 50cm×30cm
圆角口金（角田商店F420 12cm 亚克力珠头 玳瑁色）
纸绳适量

〈成品尺寸〉
纵宽18cm，横长15.5cm

〈刺绣和裁剪〉
·粗裁表袋的前片、后片，分别在反面粘贴黏合衬。
·在表袋（前片）上描出刺绣图案和完成线，刺绣。
·在表袋（后片）和内袋的反面画出完成线和缝份线，裁剪。

〈缝制方法〉
1. 在刺绣的表袋（前片）上用粗针脚机缝一圈以免脱线，
然后裁剪。
2. 将表袋的前、后片正面相对，缝合止缝点以下部分。
修剪缝份，在弧线部分剪出牙口，分开缝份。
内袋也用相同方法制作。
3. 将表袋和内袋正面相对，留出返口缝合袋口，修剪缝份。
4. 翻至正面，缝合返口。
5. 安装口金。

裁剪图

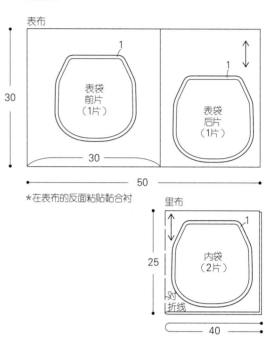

＊在表布的反面粘贴黏合衬

制作方法

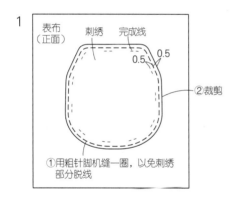

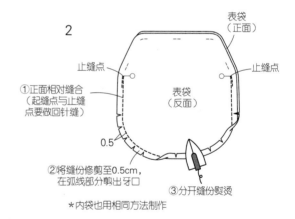

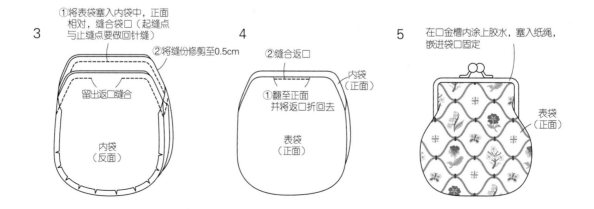

图案和纸型

·将图案放大至110%后使用
·除指定以外均用2股线刺绣
·除指定以外均做缎面绣

p.42

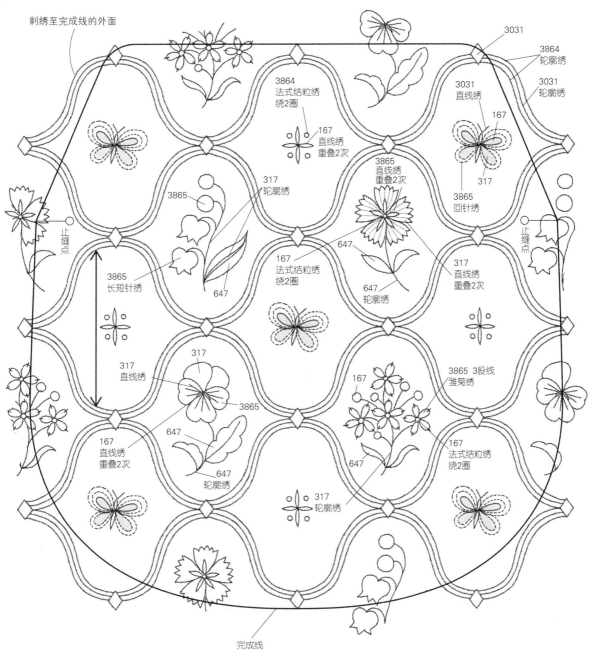

刺绣至完成线的外面

3031

3864
轮廓绣

3031
轮廓绣

3864
法式结粒绣
绕2圈

167
直线绣
重叠2次

3031
直线绣

167

317

3865
直线绣
重叠2次

3865
回针绣

3865

317
轮廓绣

止缝点

止缝点

167
法式结粒绣
绕2圈

647

317
直线绣
重叠2次

3865
长短针绣

647
轮廓绣

317
直线绣

317

647

3865 3股线
雏菊绣

167

3865

167
直线绣
重叠2次

647

167
法式结粒绣
绕2圈

647
轮廓绣

647

317
轮廓绣

完成线

矢车菊图案的装饰领

p.44

〈DMC25号刺绣线〉
08、169、3033、3371

〈材料〉
表布（亚麻）70cm×45cm
里布（棉）70cm×45cm
黏合衬 70cm×45cm
宽1cm的罗纹缎带 100cm

〈成品尺寸〉
参照图示

〈刺绣和裁剪〉
·在粗裁的装饰领表布上粘贴黏合衬，描出刺绣图案和完成线，刺绣。
·在装饰领表布和里布的反面画出完成线和缝份线，裁剪。

〈缝制方法〉
1. 将装饰领表布和里布正面相对重叠，将缎带夹在中间，
留出返口缝合四周。
2. 修剪缝份，剪出牙口，熨烫。
3. 翻至正面，缝合返口。

裁剪图

表布、里布

装饰领的
表布、里布
（各1片）

1

45

对折线

70

＊在表布的反面粘贴黏合衬

制作方法

1

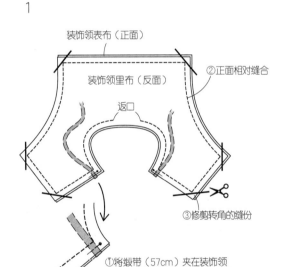

装饰领表布（正面）

②正面相对缝合

装饰领里布（反面）

返口

③修剪转角的缝份

①将缎带（57cm）夹在装饰领
表布和里布之间，用珠针固定

2

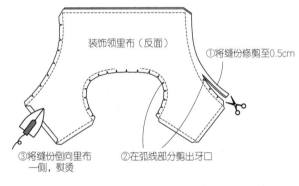

装饰领里布（反面）

①将缝份修剪至0.5cm

③将缝份倒向里布
一侧，熨烫

②在弧线部分剪出牙口

3

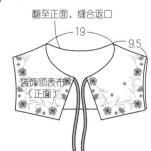

翻至正面，缝合返口

19

9.5

装饰领表布
（正面）

〈返口的缝合方法〉

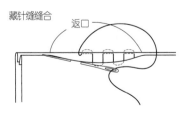

藏针缝缝合

返口

矢
车
菊
图
案
的
装
饰
领

p.44

图案和纸型

·将图案放大至185%后使用
·除指定以外均用2股线刺绣
·除指定以外均做缎面绣

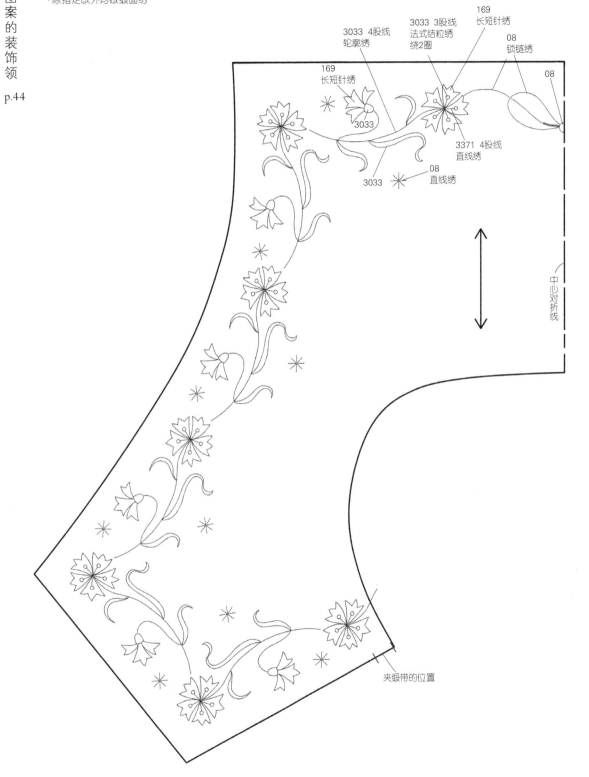

169
长短针绣

3033 3股线
法式结粒绣
绕2圈

3033 4股线
轮廓绣

08
锁链绣

169
长短针绣

08

3033

3371 4股线
直线绣

08
直线绣

3033

中心对折线

夹缎带的位置

果实图案的手提包

〈Appletons 羊毛刺绣线〉
187、206、241、584、921、981
·全部用单股线刺绣

〈材料〉
表布(羊毛) 110cm×40cm
里布(棉) 100cm×35cm
竹制提手(INAZUMA BB-8 #425 焦褐色)

〈成品尺寸〉
纵宽16cm, 横长18cm, 高27cm(不含提手)

p.46

〈刺绣和裁剪〉
·粗裁表袋(包身)。
·在表袋(包身)描出刺绣图案,粘贴拼缝衬纸,直接在衬纸上刺绣。
 画出完成线和缝份线,裁剪(用相同方法制作2片)。
·在表袋(包底)和内袋的反面画出完成线和缝份线,裁剪。

〈缝制方法〉
1. 将表袋(包身)正面相对,缝合两侧至止缝点。
2. 将步骤1的表袋(包身)与表袋(包底)正面相对缝合。用相同方法
 制作内袋。
3. 将表袋与内袋正面相对,从止缝点向上缝合。
4. 翻至正面,在返口的边缘缝合。
5. 包住提手,将包口折成3层,做藏针缝缝合。

裁剪图

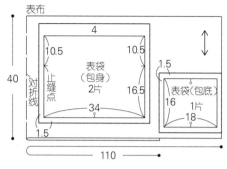

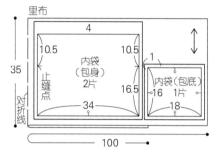

制作方法

1

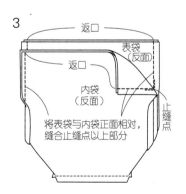

＊内袋也用相同方法制作

2

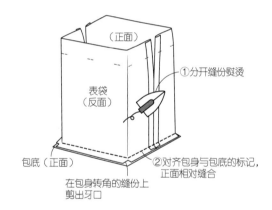

3

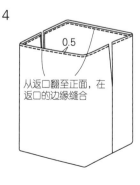

4

将表袋与内袋正面相对,
缝合止缝点以上部分

从返口翻至正面,在
返口的边缘缝合

5

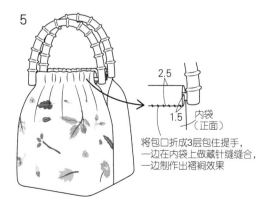

将包口折成3层包住提手,
一边在内袋上做藏针缝缝合,
一边制作出褶裥效果

· 将图案放大至200%后使用
· 全部用单股线刺绣　· 除指定以外均做缎面绣

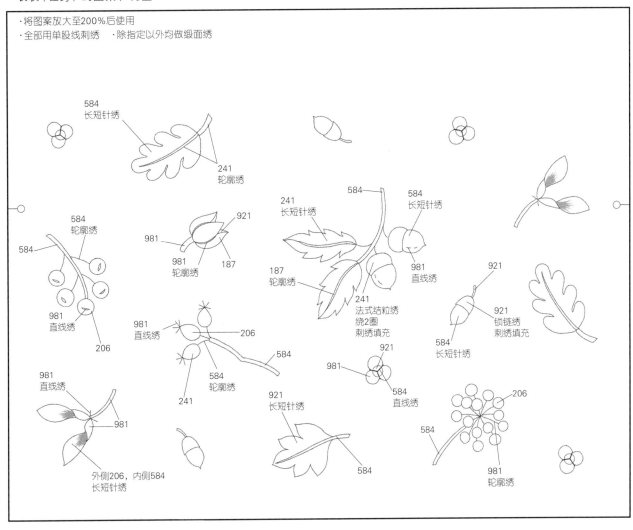

584
长短针绣

241
轮廓绣

584
轮廓绣

584

921

981

981
轮廓绣

187

241
长短针绣

584

584
长短针绣

187
轮廓绣

981
直线绣

241
法式结粒绣
绕2圈
刺绣填充

921

921
锁链绣
刺绣填充

584
长短针绣

981
直线绣

206

981
直线绣

206

584

584
轮廓绣

921

981

584

981
直线绣

241

584
轮廓绣

921
长短针绣

206

981
直线绣

584

981
轮廓绣

981
直线绣

981

584

外侧206，内侧584
长短针绣

584

小鸟和小花图案的手帕

p.47

〈DMC25号刺绣线〉

小鸟：612、822、3031、BLANC

郁金香：29、3023、3031、3743、3787、BLANC

〈材料〉

亚麻手帕（白色）

· 将图案放大至110%后使用
· 除指定以外均用2股线刺绣
· 除指定以外均做缎面绣

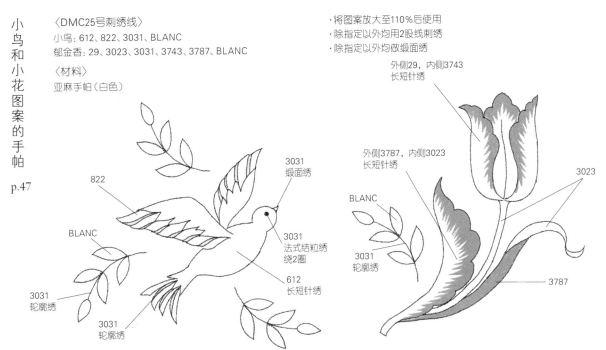

822

BLANC

3031
缎面绣

3031
法式结粒绣
绕2圈

612
长短针绣

3031
轮廓绣

3031
轮廓绣

外侧29，内侧3743
长短针绣

外侧3787，内侧3023
长短针绣

BLANC

3023

3031
轮廓绣

3787

8种基础针法 > p.6、7

DMC25号刺绣线
08、221、523、754、819、930、3047、3865

·将图案放大至200%后使用　·除指定以外均用2股线刺绣

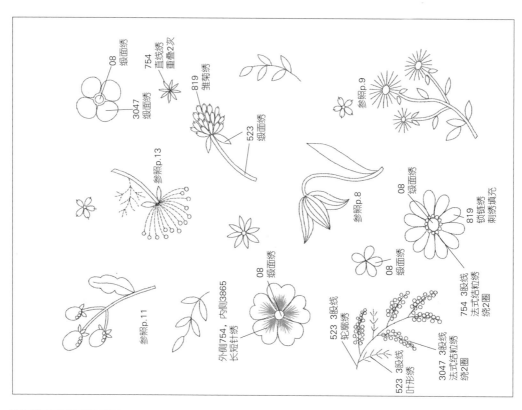

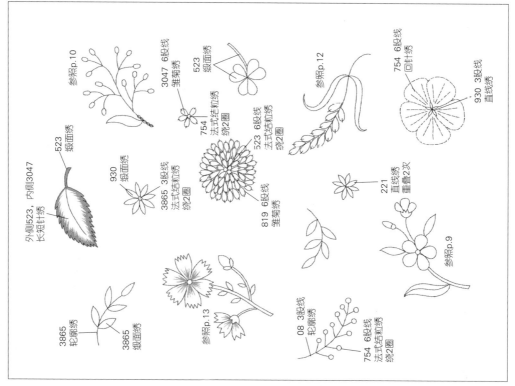

[框画的装裱方法]　将刺绣装裱在画板上用作装饰吧!

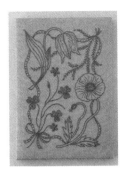

准备材料
符合刺绣尺寸的画板(或者油画框)
铺棉(与画板尺寸相同)
装订枪和钉子(如图所示)
双面胶带
布用胶带
图钉

1　按画板的尺寸裁剪铺棉,用双面胶带粘贴好。

2　将画板的铺棉一侧朝向绣布,在反面拉紧绣布,用图钉临时固定。上下左右均匀地固定好。

3　看着正面,对照画板和刺绣的位置进一步调整固定。

4　再次翻到反面,轻轻地拉紧绣布,4条边上分别用图钉固定3处。

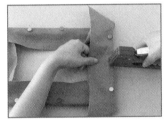

5　逐一取下临时固定的图钉,一边拉紧绣布一边用装订枪钉钉。最好依次对角钉钉。

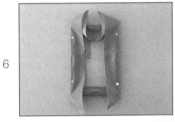

6　先在最早临时固定的4个地方钉钉。接着在所有插上图钉的位置钉钉。

7　折叠转角处。先向内侧折1次。

8　对齐画板的边缘和折痕折叠后压住。

9　用装订枪在转角处钉钉。

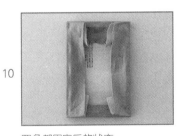

10　四角都固定后的状态。

椭圆形画板的情况

11　剪掉多余的绣布。

12　在上面粘贴装订胶带等布用胶带。

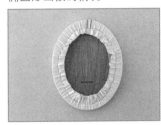

与长方形画板一样,上下左右均匀地拉紧绣布临时固定。然后一边调整褶皱压住,一边用装订枪钉钉。

备案号：豫著许可备字-2023-A-0052

蓬莱和歌子（Wakako Horai）
出生于日本兵库县，毕业于京都市立艺术大学美术学
院工艺系染织专业，现居京都市。
2009年创立了个人品牌Rairai，开始使用欧美复古布料及
配件进行服装设计和创作。由于在服装上添加了细腻又
怀旧的刺绣而备受瞩目，创作重心也逐渐转向"装点服
装的刺绣"。目前活跃于诸多领域，如在展会上出售作
品，给杂志提供作品，研发刺绣材料包，以及出版图书
等。著作有《蓬莱和歌子服装上的刺绣》《蓬莱和歌子
的服饰花朵刺绣》《蓬莱和歌子的刺绣礼物》（以上图
书均已出版中文简体版）。

日语版发行人：滨田胜宏
图书设计：天野美保子
摄影：宫滨祐美子
　　　安田如水（文化出版局）
制作助理：山本晶子
描图：大乐里美
校对：向井雅子
编辑：小泉未来
　　　三角纱绫子（文化出版局）

图书在版编目（CIP）数据

蓬莱和歌子的刺绣时间 /（日）蓬莱和歌子著；蒋幼幼译. —郑
州：河南科学技术出版社，2024.5
ISBN 978-7-5725-1493-7

Ⅰ.①蓬… Ⅱ.①蓬… ②蒋… Ⅲ.①刺绣－图案－日本－图集
Ⅳ.①J533.6

中国国家版本馆CIP数据核字（2024）第069280号

出版发行：河南科学技术出版社
　　　　　地址：郑州市郑东新区祥盛街27号　　邮编：450016
　　　　　电话：（0371）65737028　　65788613
　　　　　网址：www.hnstp.cn
策划编辑：余水秀
责任编辑：余水秀
责任校对：王晓红
封面设计：张　伟
责任印制：徐海东
印　　刷：郑州新海岸电脑彩色制印有限公司
经　　销：全国新华书店
开　　本：889 mm×1 194 mm　1/16　印张：6　字数：190千字
版　　次：2024年5月第1版　　2024年5月第1次印刷
定　　价：59.00元

如发现印、装质量问题，影响阅读，请与出版社联系并调换。